U0107806

水彩美人插画创作集

花间物语

王兑 编绘

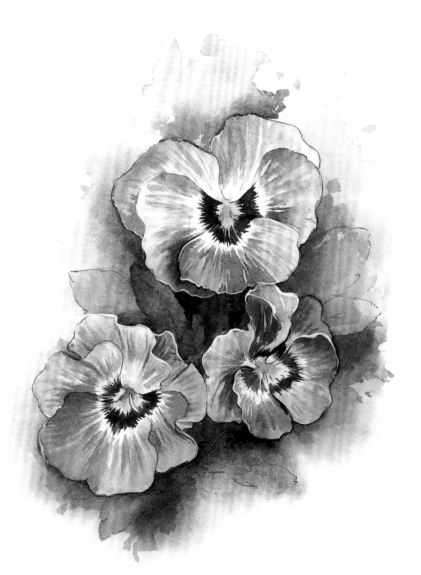

人民邮电出版社
北 京

图书在版编目（CIP）数据

花间物语 ：水彩美人插画创作集 / 王兑编绘. --
北京 ：人民邮电出版社，2024.1
ISBN 978-7-115-60767-6

Ⅰ．①花… Ⅱ．①王… Ⅲ．①水彩画－插图(绘画)－
绘画技法 Ⅳ．①J215

中国国家版本馆CIP数据核字(2023)第024452号

内 容 提 要

　　花卉、美人是水彩世界中经久不衰的创作方向，水彩画面晕染之和谐，美感之极致的特性都在凸显"美"这一特色，而那情感的注入，更是把观赏者带入这神奇的空间中。

　　本书一共分为六章，第一章水彩所需工具简介和第二章执笔小作，向读者展示了作者在创作前的一些准备。了解和运用这些知识，你能更深入地感受到画中的世界的美好，也能创作出属于自己世界的那份奇迹；第三章、第四章、第五章收录了作者的大量作品，一张张美丽的画作诠释着作者心中那神奇美丽的世界；第六章发现身边的美，就是创作的开始，记录了作者创作时的点点滴滴。

　　本书适合水彩爱好者阅读使用，同时也适合收藏。

◆ 编　绘　王　兑
　　责任编辑　易　舟
　　责任印制　周昇亮
◆ 人民邮电出版社出版发行　　北京市丰台区成寿寺路 11 号
　　邮编　100164　　电子邮件　315@ptpress.com.cn
　　网址　https://www.ptpress.com.cn
　　北京九天鸿程印刷有限责任公司印刷

◆ 开本：787×1092　1/16
　　印张：10　　　　　　　　　2024 年 1 月第 1 版
　　字数：192 千字　　　　　　2024 年 1 月北京第 1 次印刷

定价：69.80 元

读者服务热线：(010)81055296　印装质量热线：(010)81055316
反盗版热线：(010)81055315
广告经营许可证：京东市监广登字 20170147 号

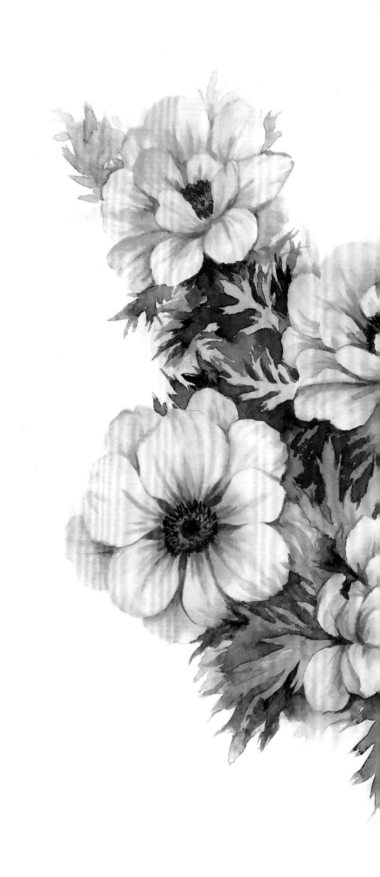

目 录
CONTENTS

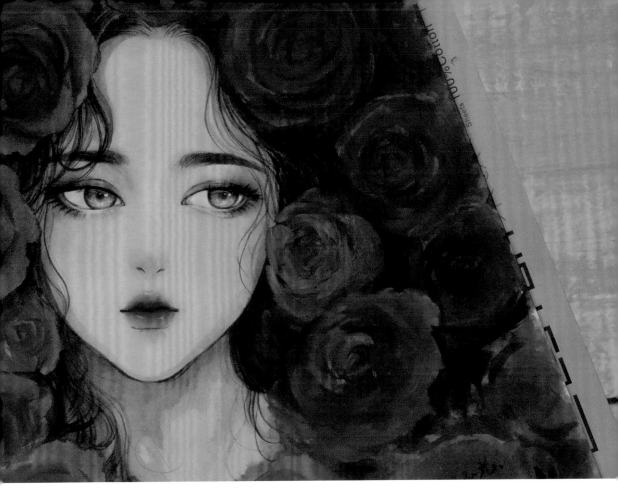

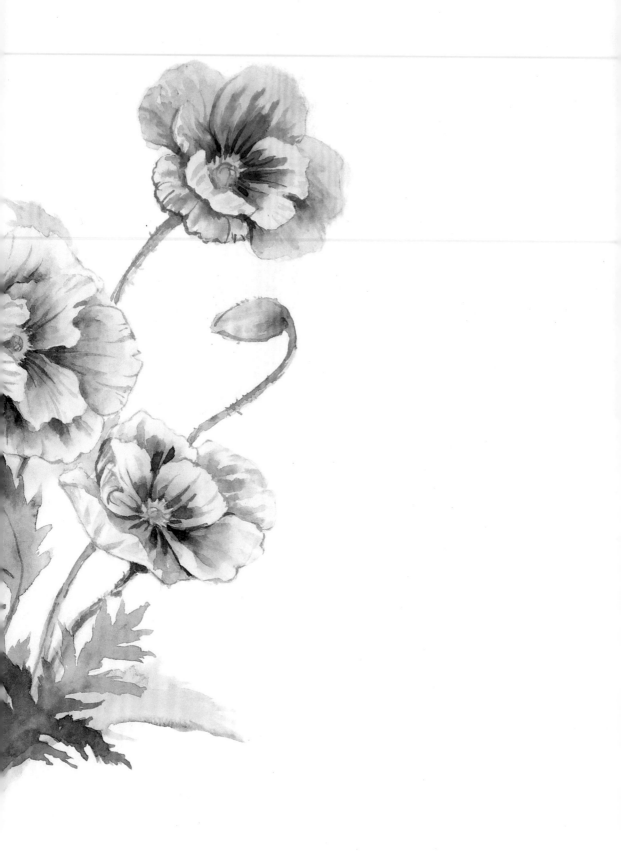

水彩所需工具简介

{ 主要工具可以分为 4 类 }

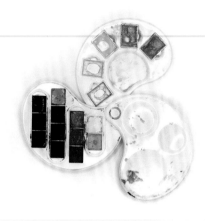

1. 水彩颜料

市面上水彩种类很多，我就不一一介绍了，初学者入门可以根据自己的经济情况选择不同价位的水彩颜料，以下几种是我常用的水彩颜料。

A 秀普极颜猫咪 17 色款
这款颜料是我外出写生和日常练习时比较喜欢用的一款，携带方便，颜色透明度高，显色效果也好，附加色刚好适合用于肤色，价格也是推荐里最便宜的，缺点是在长期暴晒的情况下颜色饱和度会下降（正常保存并不会有太大区别），练习量大的可以选择入手。

B 史明克学院级 24 色固彩
透明度高，显色效果好，晕染效果也不错，是一款不错的水彩颜料。

C DS 史密斯 24 色固彩
颜色各方面都是不错的，配色也比较高级，比较突出的特点是颜色扩散效果非常好，比较适合画风景和人物背景。

2. 水彩纸

水彩纸主要分为棉浆纸和木浆纸，木浆纸容易出水痕，所以我常用的主要是棉浆水彩纸，以下为我常用的水彩纸。

A 莱顿细纹四面封胶水彩本 300 克

莱顿水彩纸是我用得最多的一款，因为它纸张细腻，吸水性、塑造性都很好，配合热风枪使用都不需要裱纸，8 开及以下大小都可以不用裱纸直接创作。

B 康颂水彩纸中粗 300 克

优点与莱顿水彩纸差不多，值得一提的是这种水彩纸双面都可用，一面中粗纹，另一面细纹，且可以用清水反复刷局部，容易修改。

3. 水彩用笔

我用到的毛笔主要分为 3 类，铺大色用笔、上色用笔、细节用笔，当然还会用到除毛笔以外的辅助用笔，以下是我常用的笔。

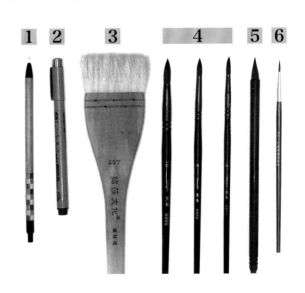

（1）自动铅笔（起稿）
（2）防水勾线笔（勾线）常用樱花 005 号
（3）平头羊毛刷（裱纸，铺水）
（4）枫丽水彩毛笔（局部上色）
（5）云月小红豆（局部上色 + 勾线）
（6）上海亿美勾线毛笔（细节 + 勾线）

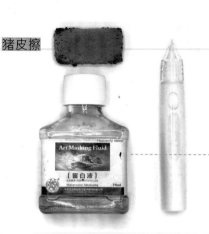

猪皮擦

（1）留白液：涂抹在需要留白的位置，画面干后用猪皮擦去掉即可。

（2）白墨液：后期画高光或浅色直接覆盖使用。

珠光颜料

（3）金墨水、珠光颜料：我在画一些饰品和妆容时常会用到。

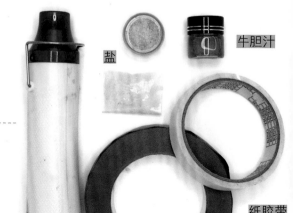

热风枪

盐

牛胆汁

纸胶带

（4）盐：用于制作肌理效果。
（5）热风枪：主要配合四面封胶水彩本使用，能快速保留色彩晕染效果，使画面平整。
（6）牛胆汁：增加颜料的扩散性。
（7）纸胶带：单张水彩纸裱纸时会用到（封胶本不需要裱纸）。

执笔小作

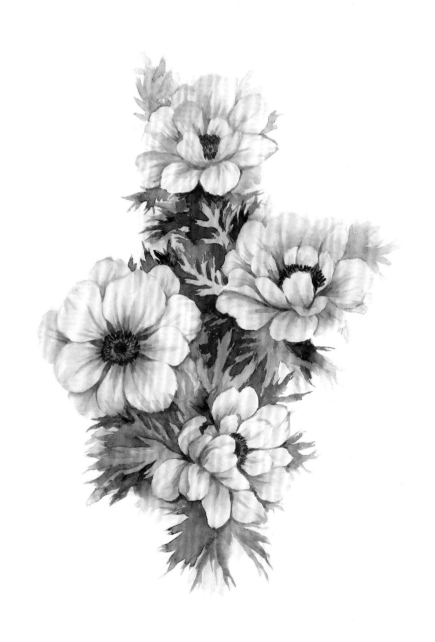

1. 眼

我们在画之前一定要了解眼睛的结构和光影关系，重点注意瞳孔的位置，上眼皮厚的地方受影子的影响会深一些，下眼皮因受光以及没有妆容的影响颜色较浅，示范小作均使用的是莱顿 300 克封胶水彩本（可以不用裱纸）。

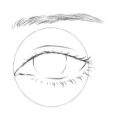 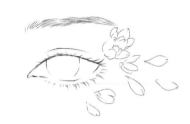

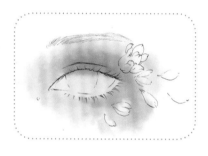

01 先将纸打湿，用玫红加橙色调出肤色，在湿润但并不积水的纸面上晕染开来，达到效果后吹干。

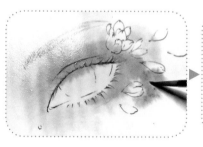 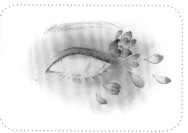

02 均匀刷水润湿纸面，玫红加大红晕染眼影的颜色，吹干后用眼影的颜色画出花瓣的颜色渐变，白处晕染淡一些的群青色。

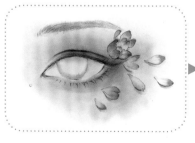 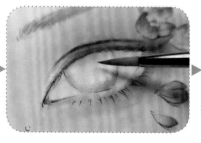 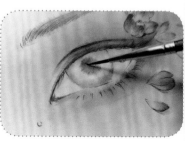

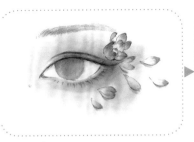 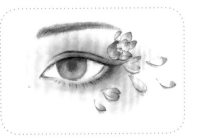

03 在眼珠内铺水，未干以前从眼球中间晕染出美瞳的颜色，吹干后用调好的眼影色加棕色，画出眼皮结构中暗部的重色和眉毛的颜色，颜色不够可以在干后叠加。

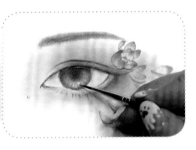

04 用蓝白珠光画出眼睛的反光和透光处。

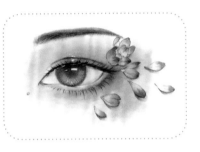

05 加深眼睛及眉毛等，刻画暗部细节，用白墨液点出高光，用金色勾勒部分睫毛。

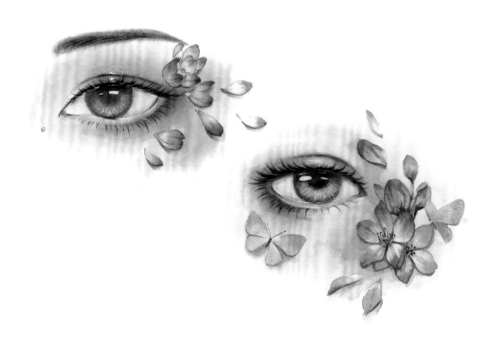

2. 鼻

在许多水彩人物插画中，对鼻子的刻画都会做一些弱化的处理，但是我们还是需要对鼻子的结构和光影关系有一定的了解。我们可以简单地把鼻子看成 3 个球体来理解鼻子的光影关系，在画的时候可以稍微弱化鼻翼，把重点放在鼻头和阴影处。

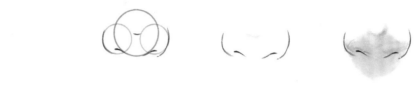

01 先将纸打湿，用玫红加橙黄色调出肤色，在湿润但是并不积水的纸面从鼻头处晕染开，吹干打底第一步。

02 均匀刷水润湿纸面，玫红加橙色从鼻尖晕染，肤色加紫画出鼻子下方的影子。

03 吹干后再次叠加颜色突出鼻尖高光。

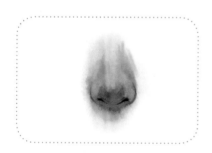

04 最后用肤色加少量紫和普蓝，刻画出鼻子暗部细节。

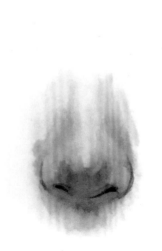

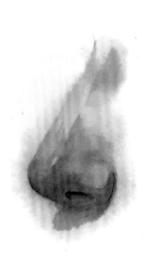

3. 唇

眼睛和嘴巴是我在插画中练习得最多的部分，嘴巴的上色，使用渐变和过渡的方式比较多，首先我们还是要先了解下嘴唇的结构和光影变化。

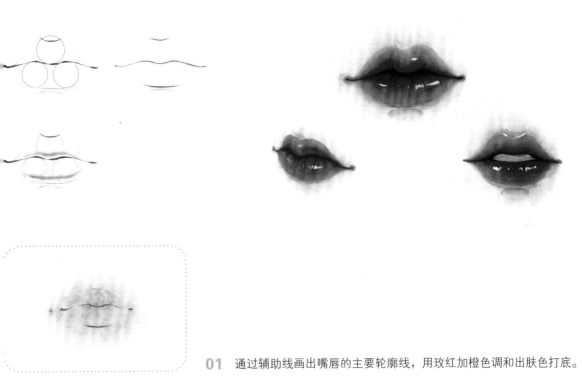

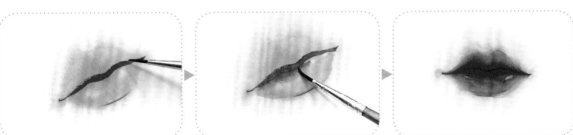

01 通过辅助线画出嘴唇的主要轮廓线，用玫红加橙色调和出肤色打底。

02 唇缝处用大红色上色时水量饱和度大一些，这样干得慢一些，再用清水笔由下唇至上与唇缝处的颜色融色过渡，用同样的方法画出上下嘴唇的唇色渐变。

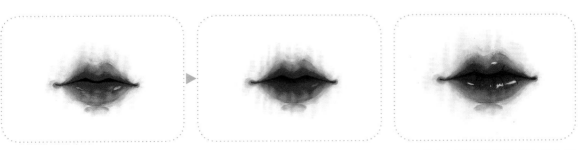

03 依次叠加唇色，用大红加深棕色调色可以强调嘴唇的暗部。

04 叠加过渡到满意的唇色后点出高光和唇纹。

4. 耳

耳作为面部两侧靠后的五官，在插画中会做简单的弱化，在局部特写的创作中，我们需要仔细观察耳朵的结构和光影关系。

 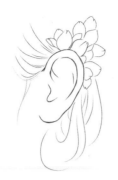

01 先将纸打湿，用玫红加橙色调出肤色，在湿润但是并不积水的纸面上晕染开来，达到效果后吹干。

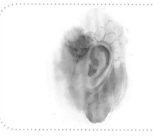

02 第一层颜色干后，用叠色的方式画出耳朵及周围基础的深色部分。

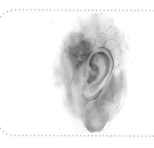

03 用偏红的颜色勾勒靠近暗部的耳朵轮廓，强调明暗关系。

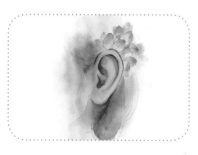

04 在耳朵处头发的暗部叠色后，再晕染出樱花的颜色。

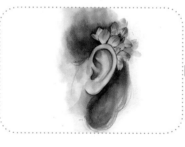

05 靠近耳朵和花的地方向外用过渡的方式画出周围头发的颜色，这层颜色干后，画出花瓣的褶皱细节，用珠光蓝画出小蝴蝶。

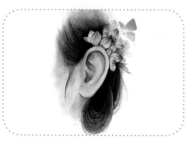

06 最后用黑色以渐变的方式叠加头发的颜色，干后收尾刻画出耳朵和头发的细节部分。

5. 手

在人物绘画中，手部动作也是非常重要的一个部分，在对手部进行描绘时，需要先从手部结构开始。

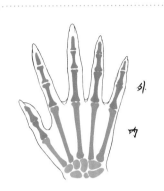

手掌中的手指骨，内外长度一致。

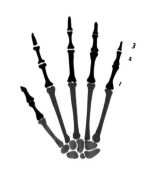

除大姆指以外，其余手指的第一块指骨的长度约等于上面的两块指骨长度。

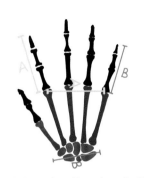

食指长度A等于掌面指节处的宽度，小姆指的长度等于手腕B的宽度。

01 首先我们一起来了解手掌部分的基础结构，这一点非常重要。

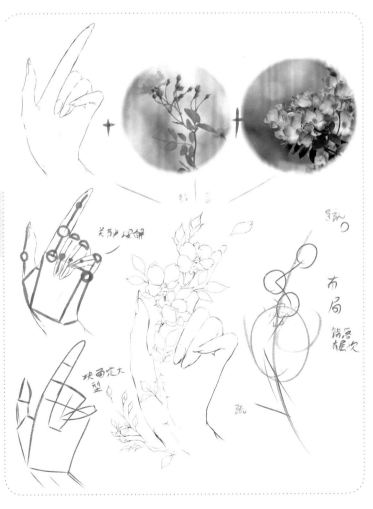

02 虽然只是手的局部创作，我们也需要对创作过程进行梳理，手部动作结合花卉的生长，再配合S形构图和疏密关系的把握，开始草拟本节的线稿。

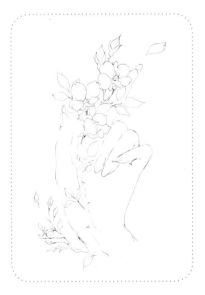

03 在线稿部分先通过块面描绘出手的大概动作，在这个基础上添加花卉，擦掉遮挡，完成线稿部分。

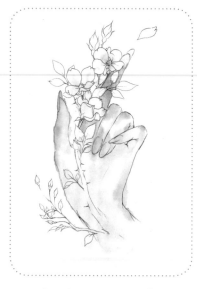 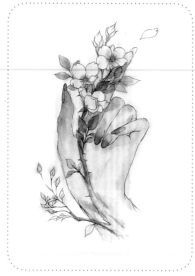 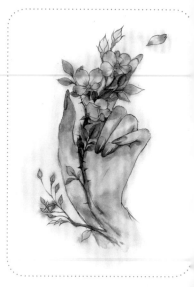

04 在手部及周围刷上清水，不要积水，然后确定固有的底色——花的粉色和皮肤的肉色，再在指尖及关节处晕染粉色，在手腕血管处晕染蓝紫色，吹干。

05 第二次大范围均匀刷水避开浅色花朵部分，打湿纸面，依然不能积水，用蓄水量小的毛笔（这样能更好控制晕染范围）晕染叶片、花苞等，吹干，晕染指甲（注意颜色深浅过渡），重复刷水步骤避开花朵，晕染蓝紫色阴影（注意深浅变化）。

06 刻画中心画面细节，强调整体的明暗对比，最后给指甲处画上高光，完成本次手部小作。

6. 虞美人

下面来看看虞美人的结构。在对虞美人结构有一定的了解以后，画起来就相对简单了。

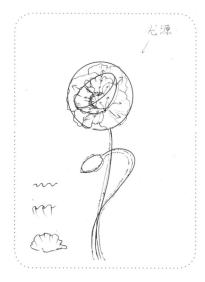 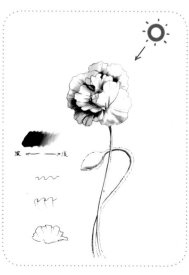 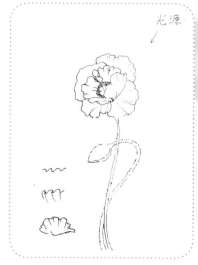

01 先了解它的结构和褶皱的规律，褶皱凹陷处较深。

02 了解光影关系，这对我们后期上色控制深浅有很大的帮助。

03 线稿可以选择浅棕色来勾线，平常创作中颜色较浅的作品都可以选择浅色勾线笔或铅笔。

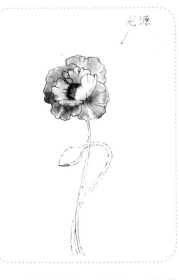

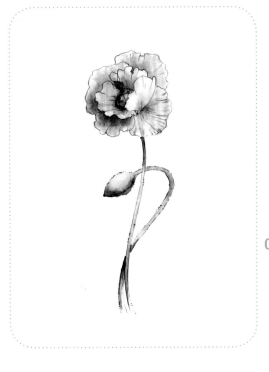

04　先打湿整个内部花瓣，对虞美人进行晕染上色，内部花瓣颜色较浅，吹干后打湿外部花瓣（注意光影关系），晕染时注意深浅。

05　花茎和花苞处可以多用土黄和普蓝调色，越接近光源黄色越多，最后对花朵褶皱等细节进行刻画就完成了。

7. 曼陀罗

曼陀罗这种植物全株有毒，其花也非常具有神秘色彩，所以我选择了相同感觉的紫色为主配色。

01　我们还是先从结构开始，曼陀罗的花型类似喇叭的形状，在画面的构图上注意由内向外，这样的布局能让画面主体物更集中。

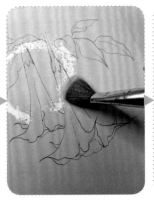

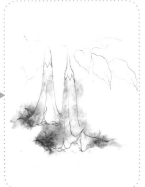

02　完成线稿后整体均匀刷水，用紫色晕染大范围，吹干。

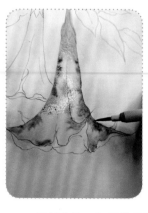
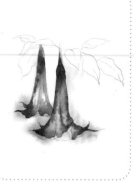

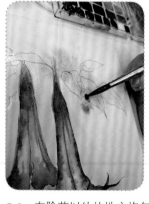
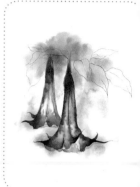

03 局部点染，打湿花的外部，水分不要太多，用蓄水量弱的勾线毛笔点染花的棱角处。第一次点染颜色不够深，可以等干后重复叠色，花瓣尖端用玫红加紫色调和后上色，注意颜色渐变，向后变淡。

04 在除花以外的地方均匀刷水，用翠绿加土黄加紫色调和出叶子的颜色进行晕染，注意绿色不要太鲜艳，吹干后再均匀刷水，在叶子之间晕染深紫色，这样叶子和花在颜色上会更加和谐。

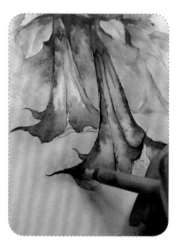
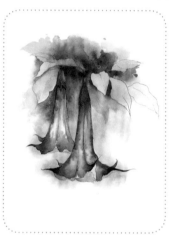

05 用勾线毛笔补充花朵细节，近处的花朵细节可以多刻画一下，深浅对比可以强一些，后面的花可以简单处理一下，保证画面的近实远虚。

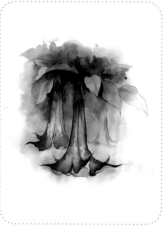

06 最后刻画叶子部分的深浅，注意内深外浅的变化，让叶子更有层次。

执笔创作

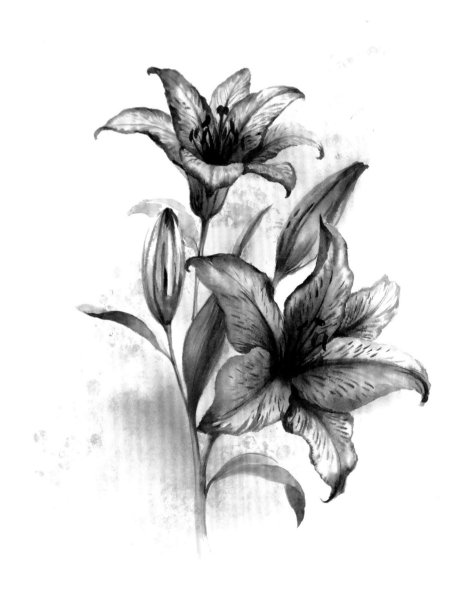

本章主要是解答平常我是通过什么方式去创作主题性的插画作品的，如何梳理画面，选择适合的构图来完成自己的创作。

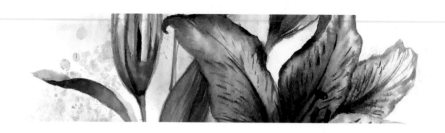

明确主题，整理思路，根据主题整理创作所需要的关键条件，最后再进行创作。

例如："山海经"系列的精怪拟人创作，就有很多明确的主题，且有很多的文案可供参考，如果是自己的一个想法，就需要自己确定主题，如"花卉美人"，根据花或自拟的故事为主题，接下来我们从以下5点来进行创作的梳理。

{ 1.文案 }

根据主题找到（或创作）相关描述的词或句子，来确定整体画面故事走向和画面联想。

例如：夫诸在山海经中的描述就可直接引用"傲岸山，有兽焉，其状如白鹿而四角，名曰夫诸，见则其邑大水"，其中可用的描述信息就很利于我们创作。

{ 2.提取关键词 }

找到我们所需要的画面突出特点，作为重点表达和刻画。

如《山海经》中对夫诸的这段描写中我们就可以提取：山、白鹿、四角、大水。

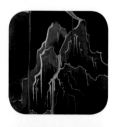

① 山
决定了大场景

② 白鹿
决定了人物配色

③ 四角
决定了人物明显特征

④ 大水
决定了场景特征

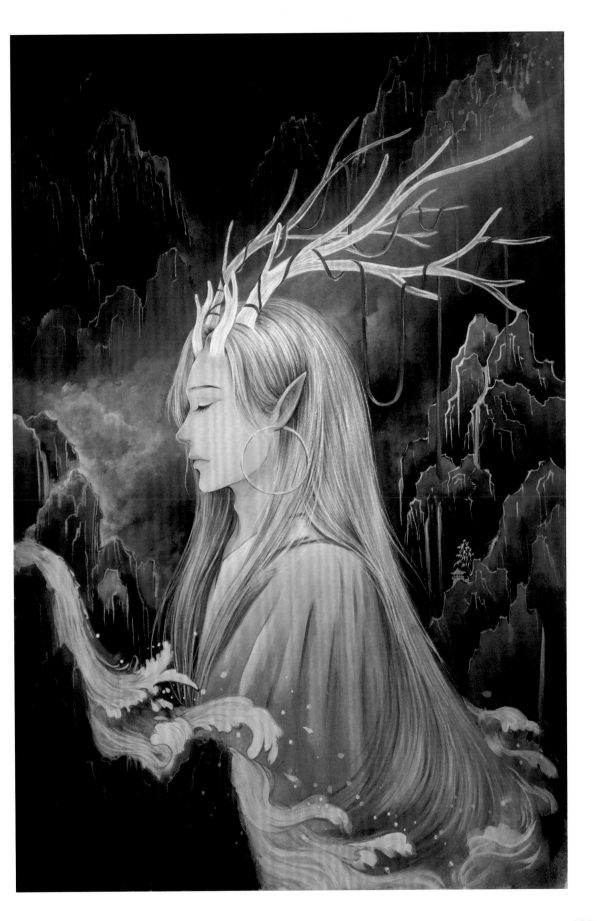

例如："花卉美人"中的《芙蓉》的特点也是非常好收集的，根据选定的芙蓉品种特点来描绘相贴合的人物描述，如根据图中的芙蓉花的形态创作的文案"芙蓉花开之季正是秋天，颜色艳丽又温柔，红如少女脸，白如冬天雪。"

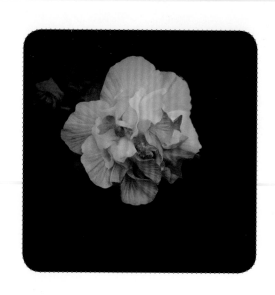

在"花卉美人"中对芙蓉的文案提取：艳丽、温柔、少女。

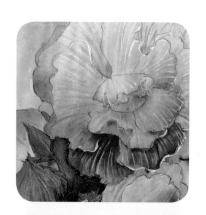

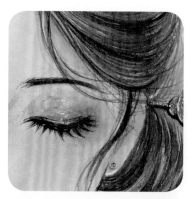

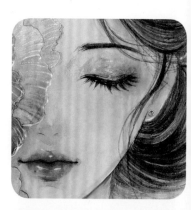

① 艳丽
表现花朵的颜色
和整体的颜色搭配

② 温柔
主要表现在人物的神态
和色彩的柔和晕染

③ 少女
决定了所需要表达的
人物年龄阶段

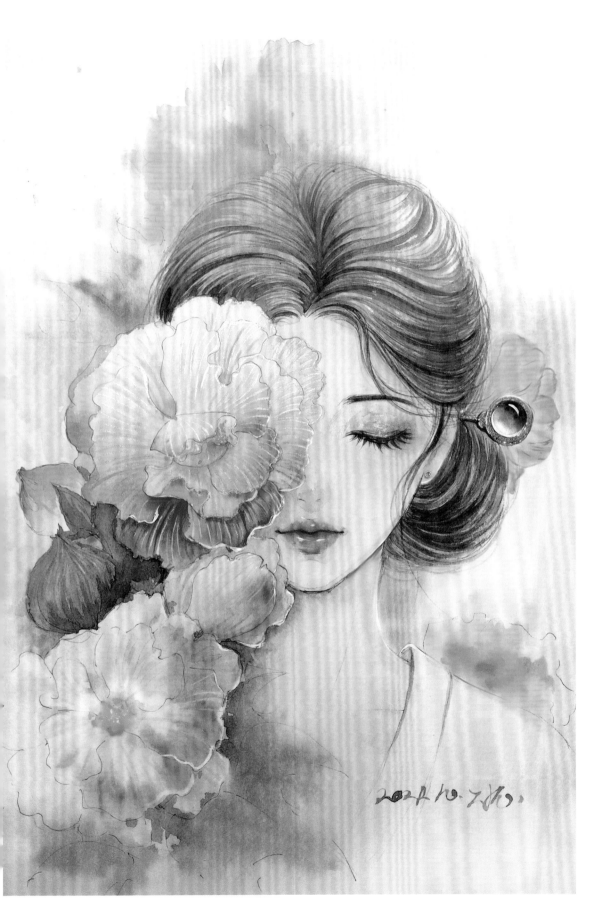

{ 3. 相关参考图片素材 }

根据以上提取的关键词，搜索相关图片进行参考，如果是人物，也需要收集喜欢的人物动态作为参考，或用人体参考软件捏出所需人体动作造型，这样人物比例更严谨。

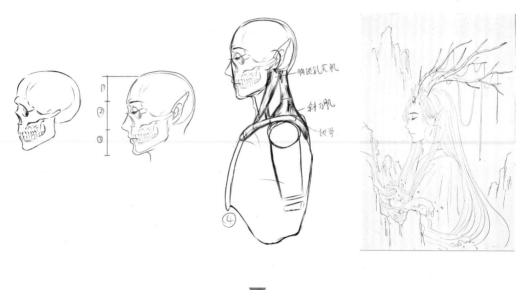

▼

{ 4. 灵活运用构图 }

在绘制草图时可根据内容选择合适的构图

案例与构图分析

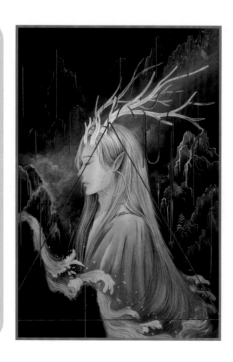

垂直构图
三角构图 ﹀ 提高场景的纵深感 使画面稳定庄严，均衡视觉效果

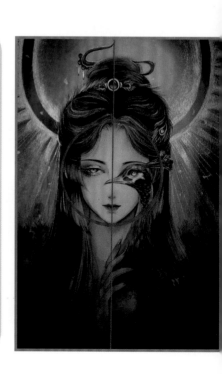

中心式构图
对称式构图 ﹀ 平衡感，稳定感，突出主体

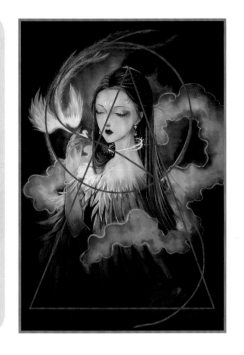

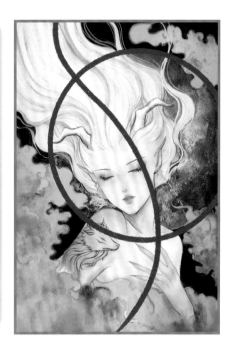

三角形构图 规则与不规则形成对比
S形构图 稳定与庄严，结合延伸感
圆形构图 强调视觉中心

S形构图 使画面更优美、有韵律
圆形构图 画面灵动，增强氛围感

{ 5.造型草稿，色彩草稿 }

根据以上条件绘制至少3幅草稿，筛选草稿，绘制配色小稿，最后选择最满意的配色，就可以开始创作了。
这样下来对于水彩等手绘作品就可以减少翻车或大改的问题。

案例："山海经"系列之《夫诸》就是由以上几点相结合创作的。

a.《夫诸》创作思路：敖岸山，有兽焉，其状如白鹿而四角，名曰夫诸，见则其邑大水。

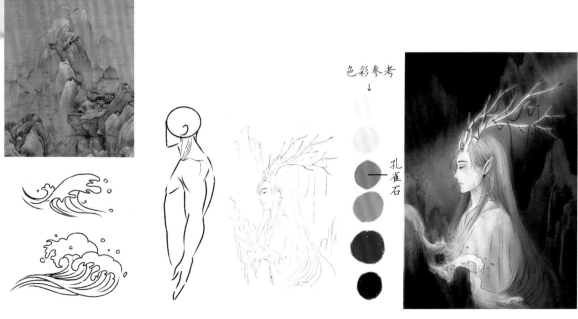

色彩参考

孔雀石

关键词相关参考图　　结合人物动态　　创作线稿　　　　　　　色彩草稿，定大关系

通过以上案例，我们一起来同步感受创作的过程吧，以下是"山海经系列创作课程"的部分课件用图。

b.《凤凰拟人》创作思路：又东五百里，曰丹穴之山，其上多金玉。丹水出焉，而南流注于渤海。有鸟焉，其状如鸡，五采而文，名曰凤凰，首文曰德，翼文曰义，背文曰礼，膺文曰仁，腹文曰信。是鸟也，饮食自然，自歌自舞，见则天下安宁。

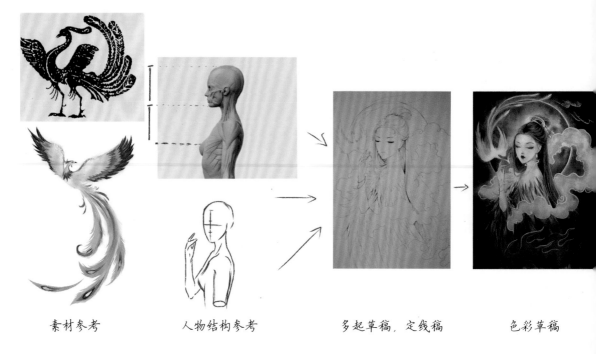

素材参考　　　　　　人物结构参考　　　　　多起草稿，定线稿　　　　　色彩草稿

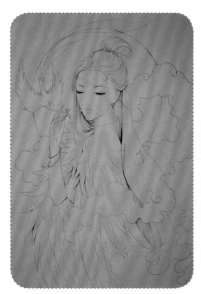

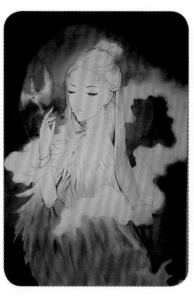

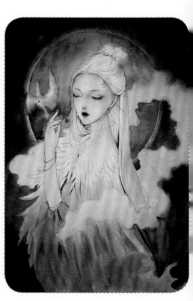

01 前线稿和色彩小稿不一定需要特别细致，画幅16开以下就可以了，因为整体颜色搭配较深，所以可以用深色勾线笔来确定线稿。

02 整体先刷上清水，再铺上主要颜色进行晕染，干后再叠加背景深色，这一步是确定好整体颜色的搭配和画面的明暗关系。

03 由远至近，根据遮挡的顺序，刻画从后至前的细节，先用金色珠光画出背景光圈，注意珠光的渐变（靠近圆的边缘珠光浓度大，向外减淡）和面部细节。

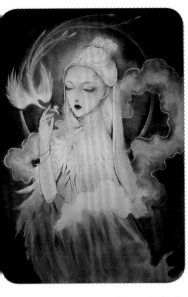

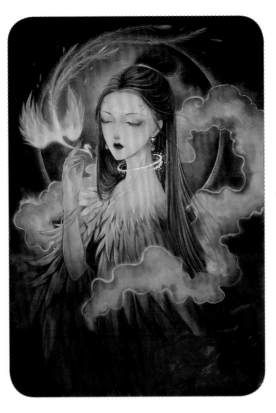

04 用覆盖性强的太白调和柠檬黄水彩，水分不宜过多，这样调和出来的颜色才更具覆盖性，然后覆盖画出金凤凰和背景中的烟雾飘带。

05 先定大色从柠檬黄至橙至红画出羽毛底色，再由下至上刻画羽毛暗部及其他细节，用覆盖性强的红加柠檬黄覆盖画出火焰、分散的火苗和羽毛，最后加上珠光点缀，创作完成。

c.《白泽》创作整理："东望山有兽，名曰白泽，能言语，王者有德，明照幽远则至。"

白泽，中国古代神话中的瑞兽。能言语，通万物之情，知鬼神之事，"王者有德"才出现，能辟除人间一切邪气。

《元史》记载：白泽兽虎首朱发而有角，龙身。

《明集礼》记载：白泽为龙首绿发戴角，四足为飞走状。

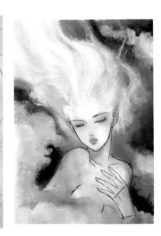

素材参考　　　　　人物动态参考　　　　草图筛选，确定线稿　　　色彩小稿，模拟大色

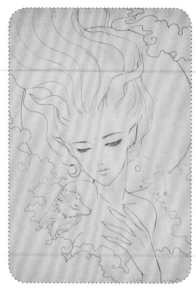 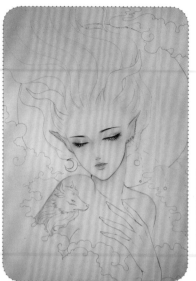

01 从确定的色彩小稿来看，白泽这个人物整体配色是比较浅的，所以我们可以选择浅棕色的防水勾线笔进行勾线。

02 确定肤色和环境浅色，再刻画五官与妆容，在确定面部底色不需要修改后再添加珠光进行点缀。

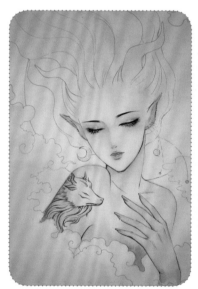

03 刻画肩部白泽兽符号，在肤色的基础上，用翠绿和群青打底并晕染耳鼻的肉粉色，再用灰色勾线，最后刻画手部肤色，注意关节处的颜色堆积。

04 背景先用黑色平涂，圆形用普蓝平涂，最后用珠光做出堆积与分散的肌理效果。

05 刻画头部发丝，注意先用蓝灰色画出整体头发的深浅变化，再刻画发丝，长线运笔时注意整个手臂动，关节不动，这样长线能画得更流畅，珠光还是在水彩细节刻画完成以后再使用。

06 云朵部分先刷水再用少许紫色加翠绿，降低绿色的纯度和黄绿普蓝晕染出深浅不同的绿色云朵，层次边缘注意深浅对比，最后用银色珠光沿着边缘向内画出渐变。

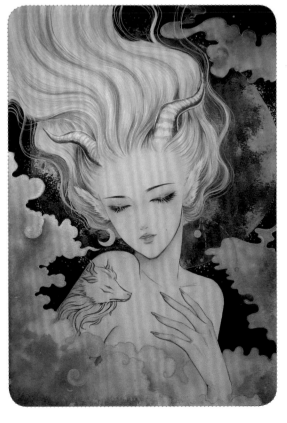

07 最后用金色勾线收边，添加画面其他需要珠光点缀的部分，这幅作品就完成了。

{第四章}

草 木 语

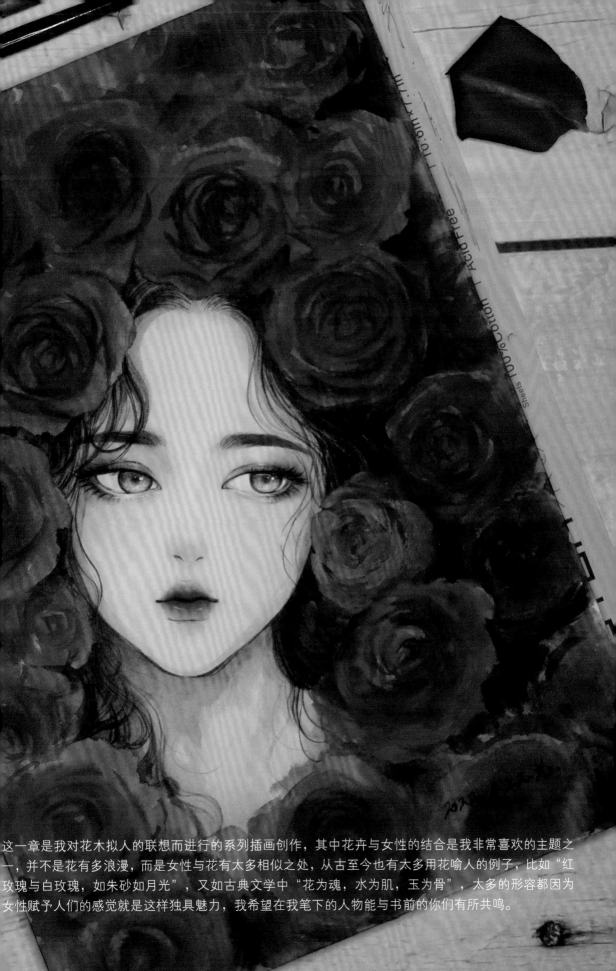

这一章是我对花木拟人的联想而进行的系列插画创作，其中花卉与女性的结合是我非常喜欢的主题之一，并不是花有多浪漫，而是女性与花有太多相似之处，从古至今也有太多用花喻人的例子，比如"红玫瑰与白玫瑰，如朱砂如月光"，又如古典文学中"花为魂，水为肌，玉为骨"，太多的形容都因为女性赋予人们的感觉就是这样独具魅力，我希望在我笔下的人物能与书前的你们有所共鸣。

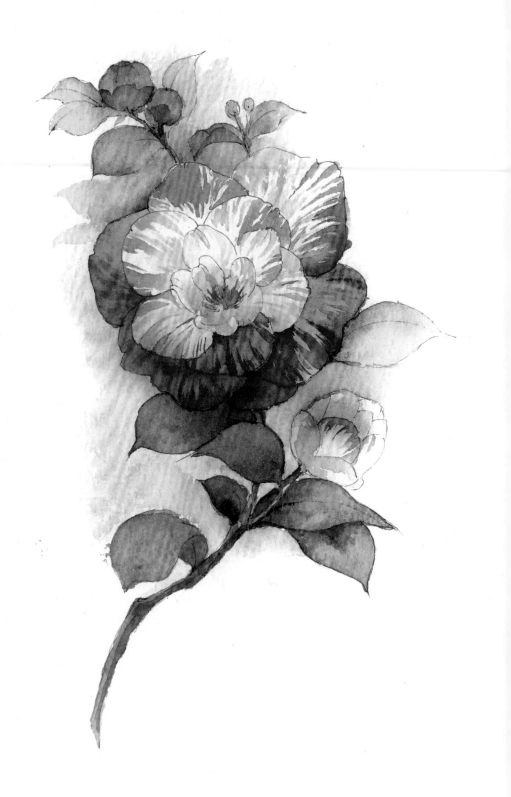

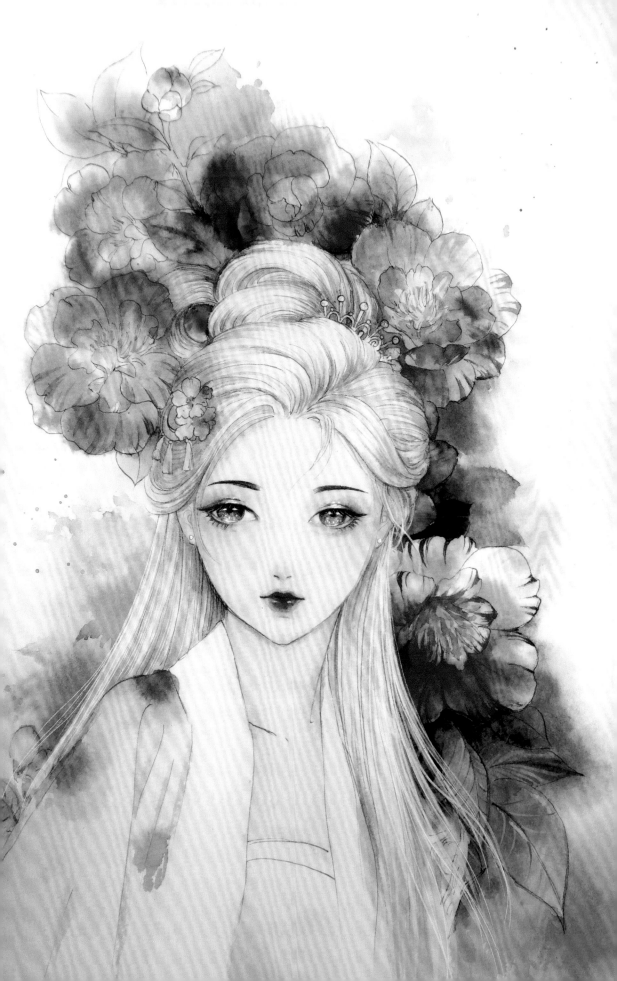

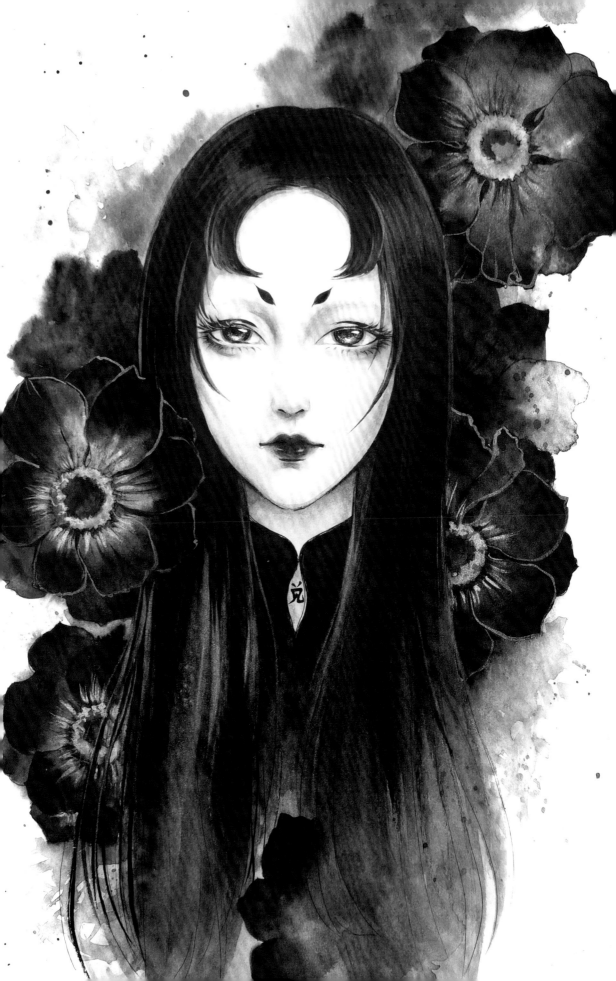

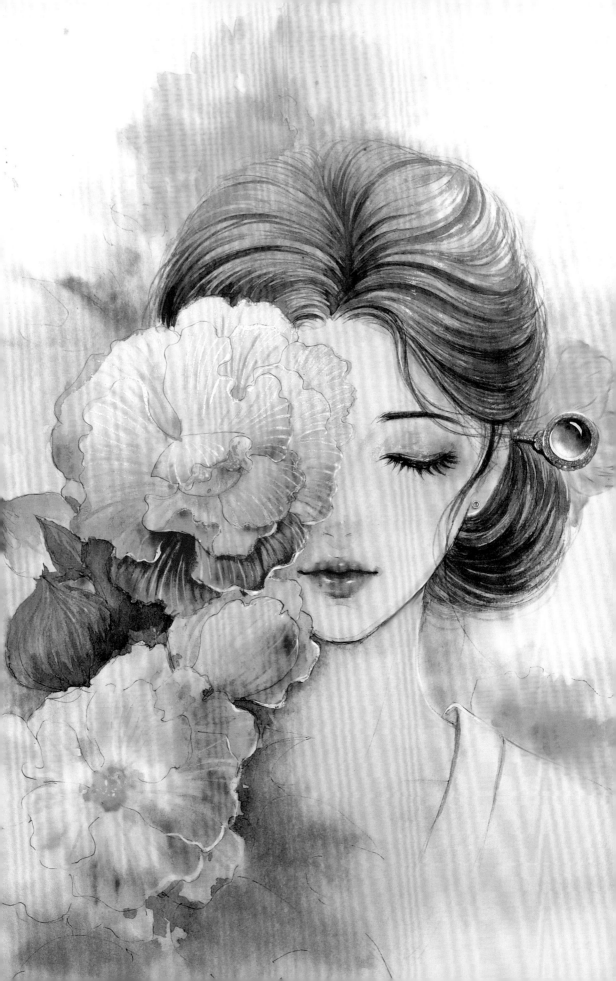

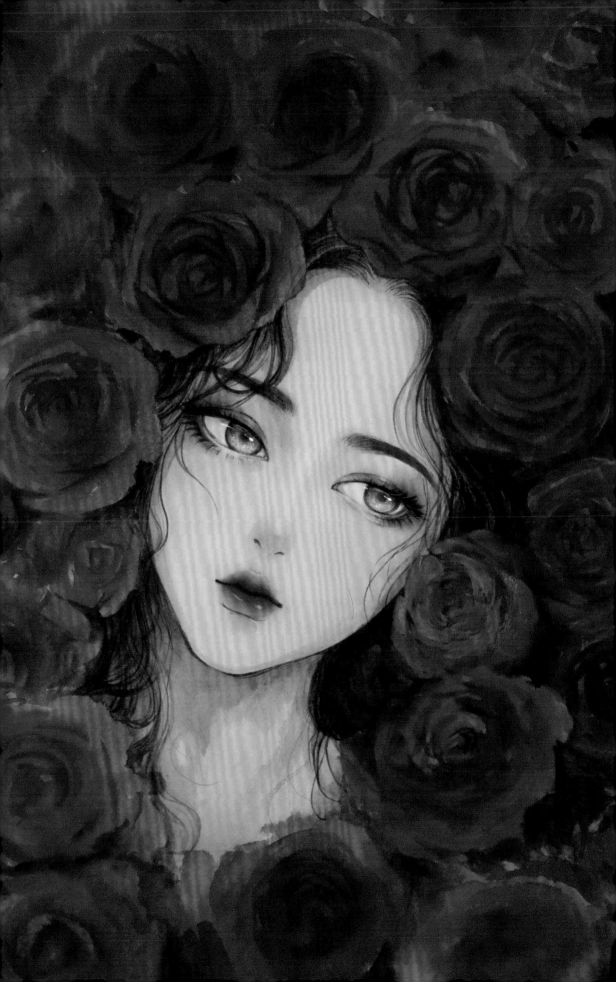

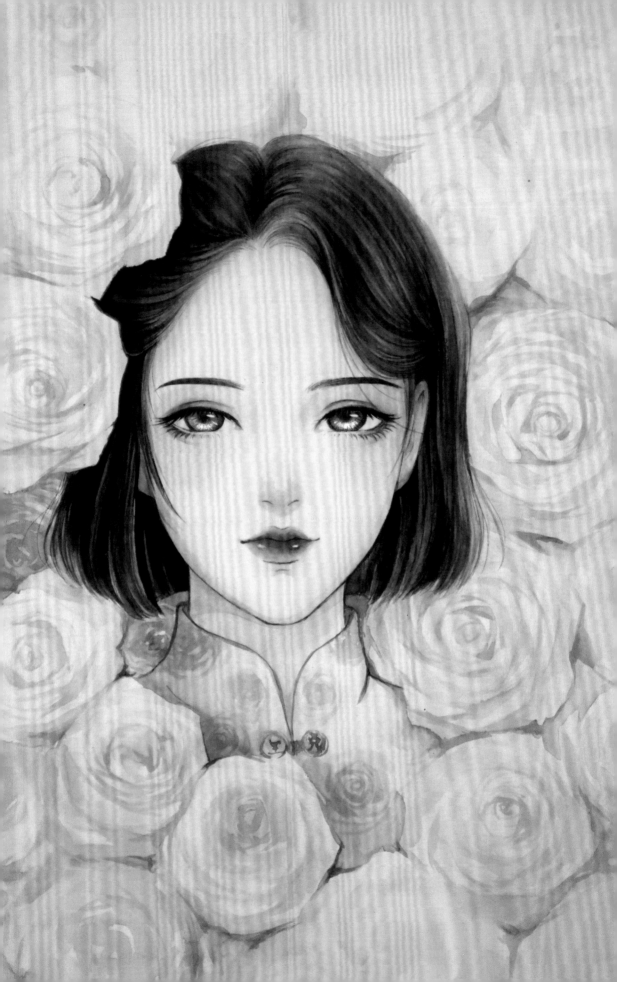

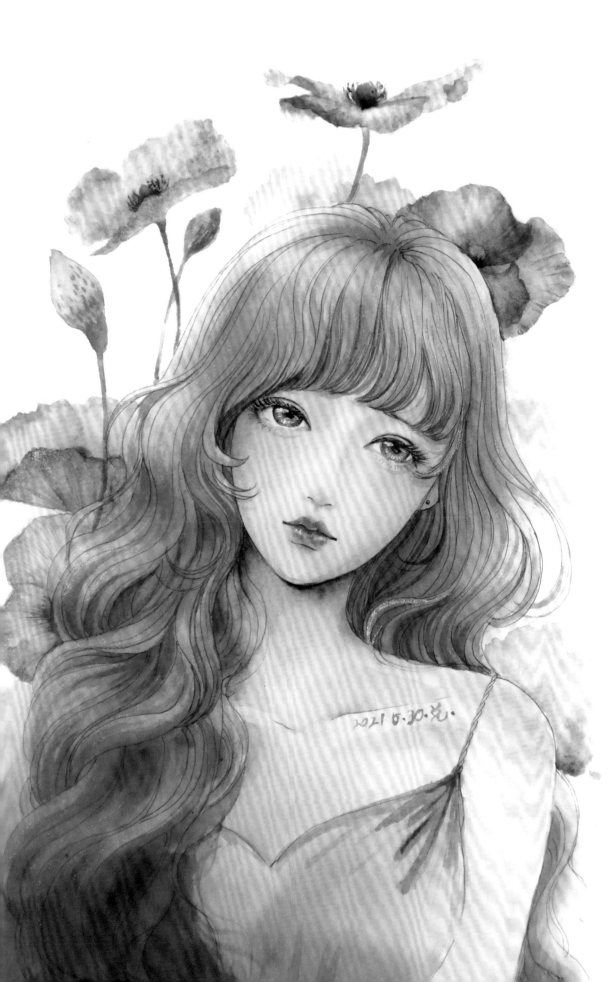

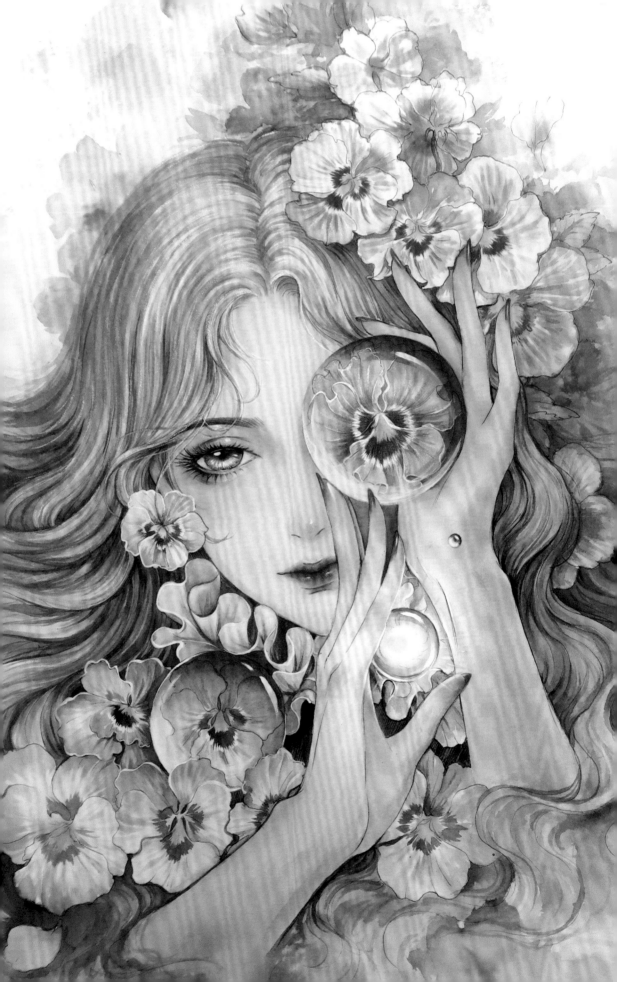

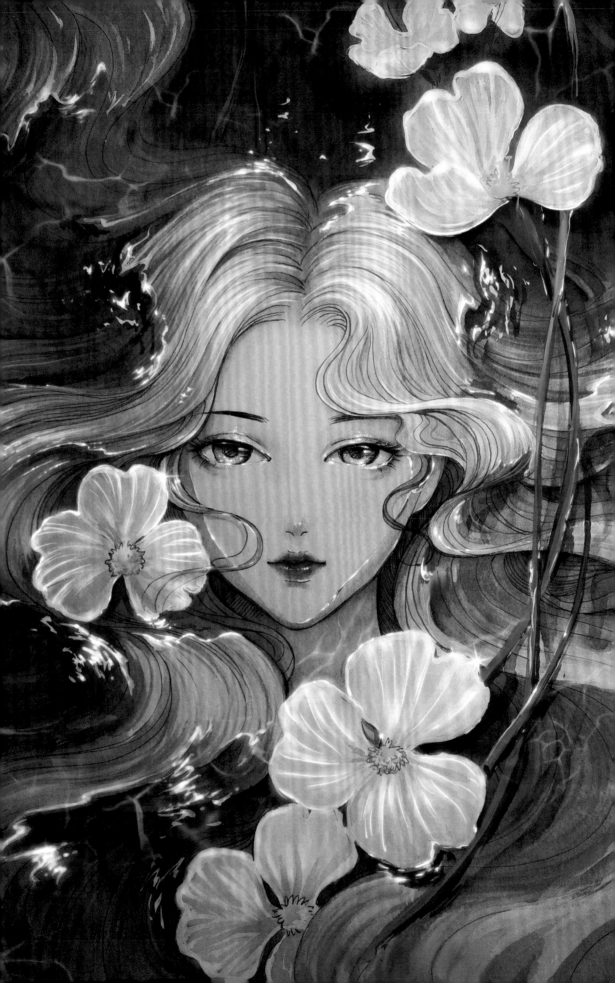

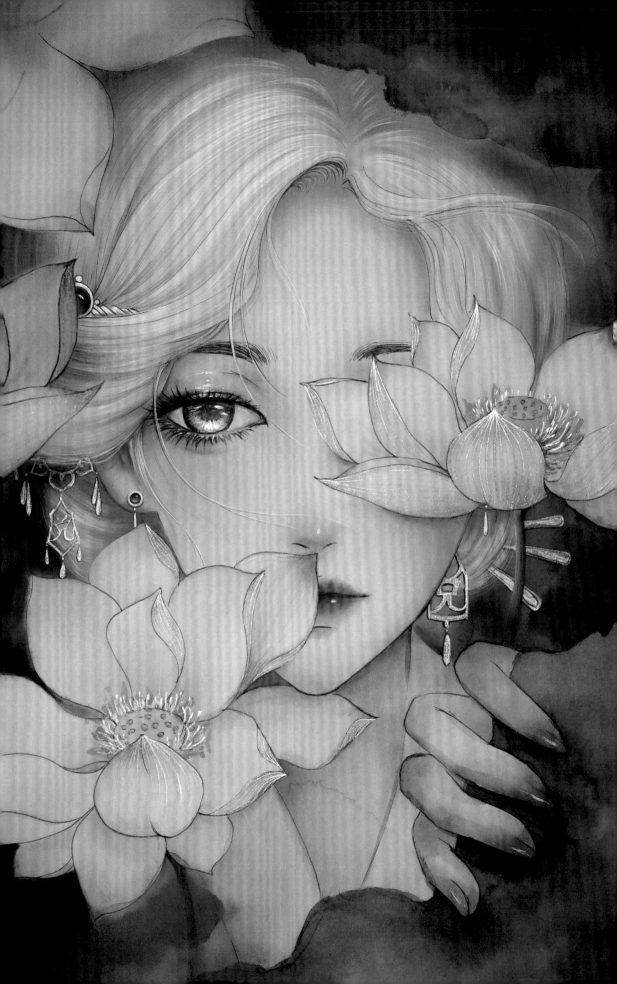

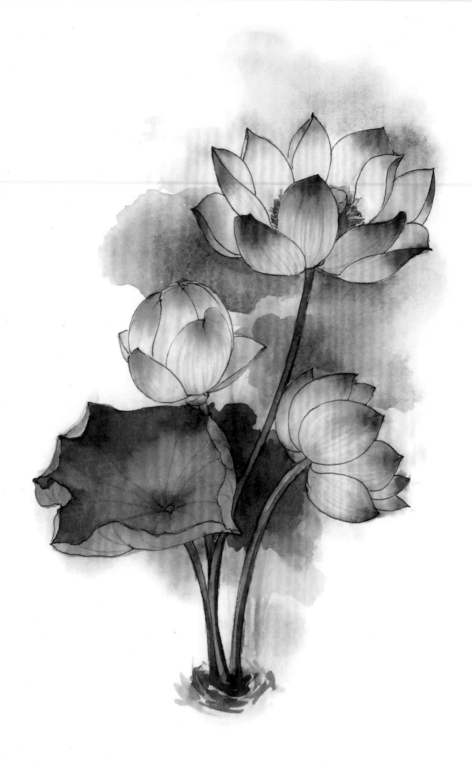

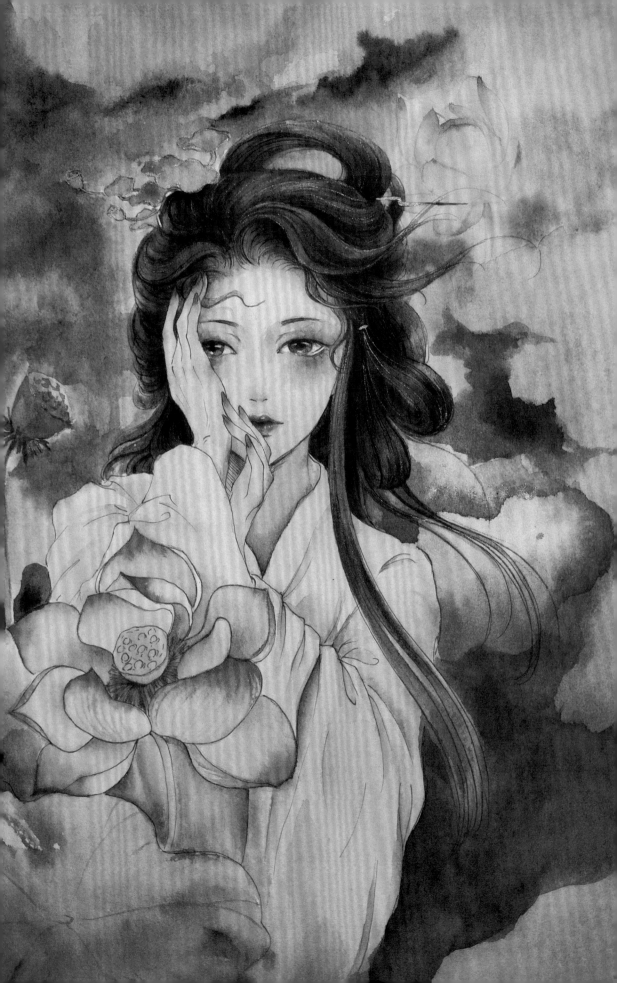

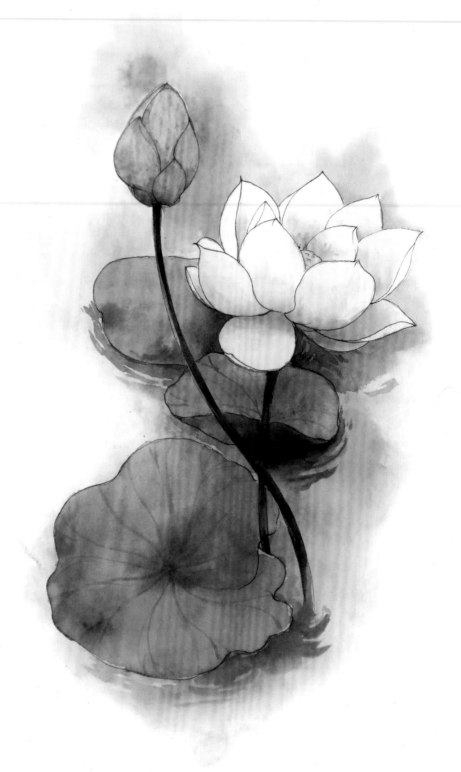

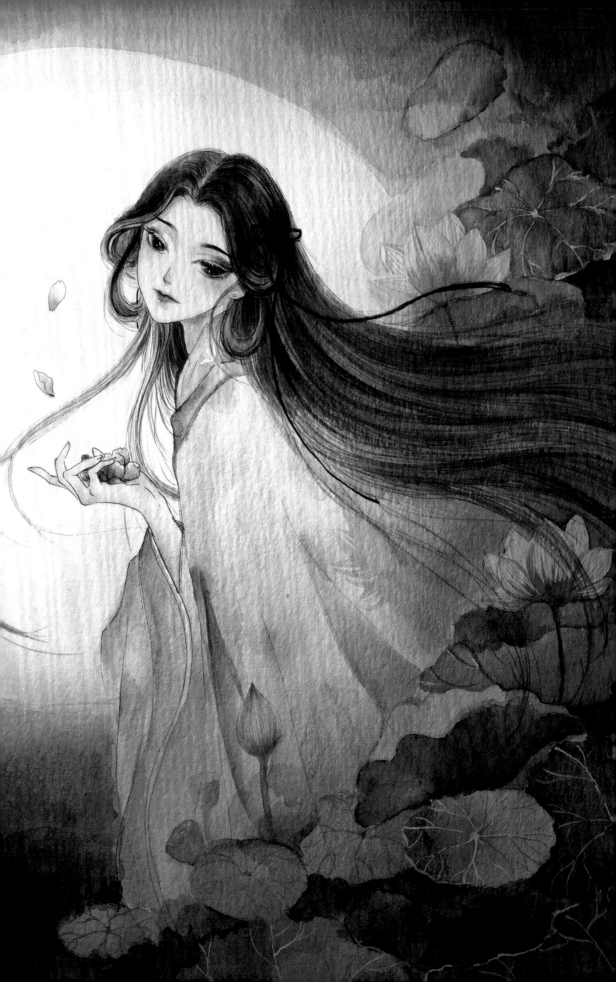

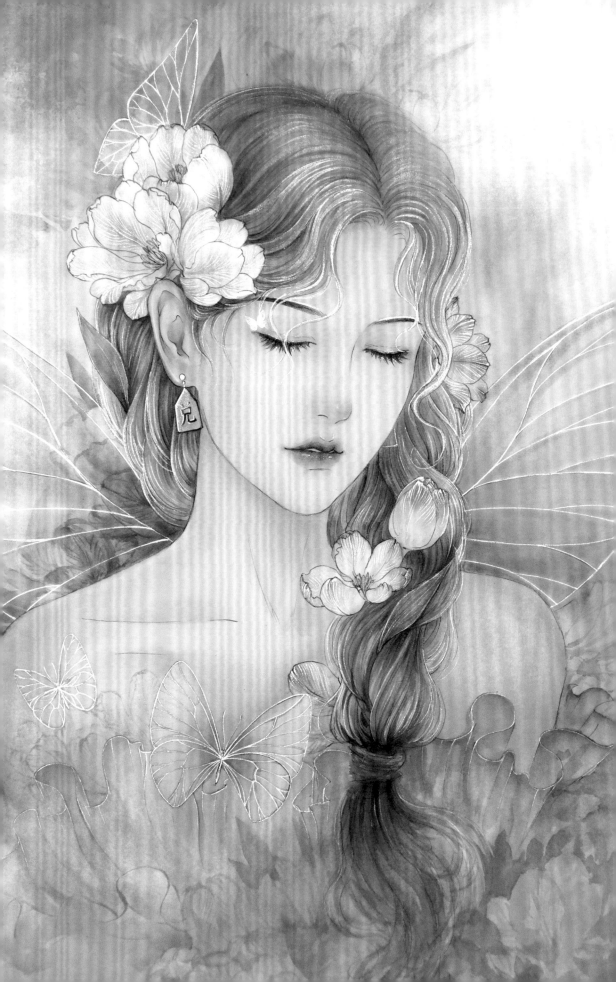

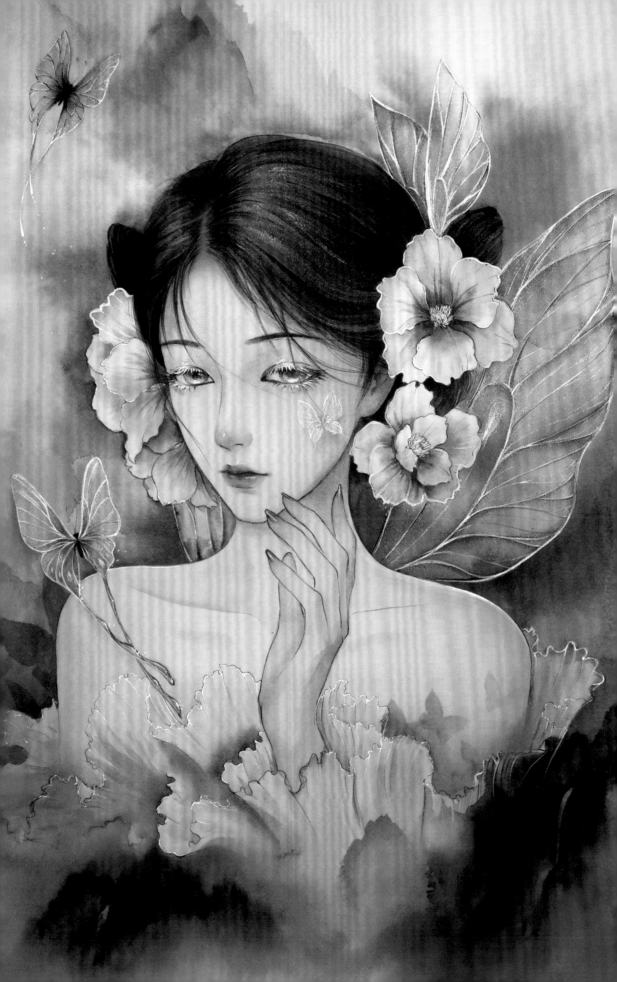

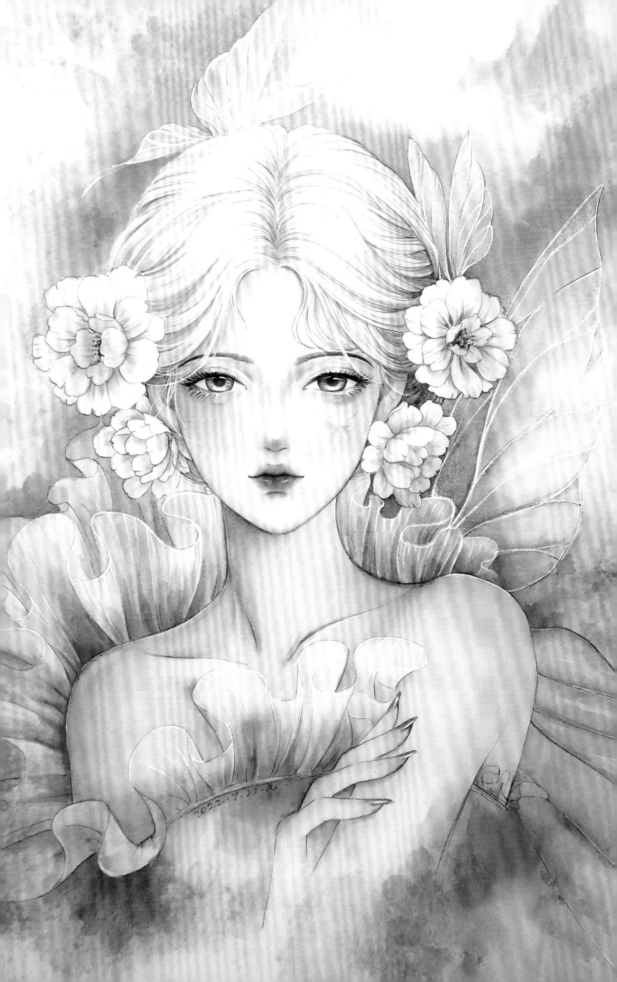

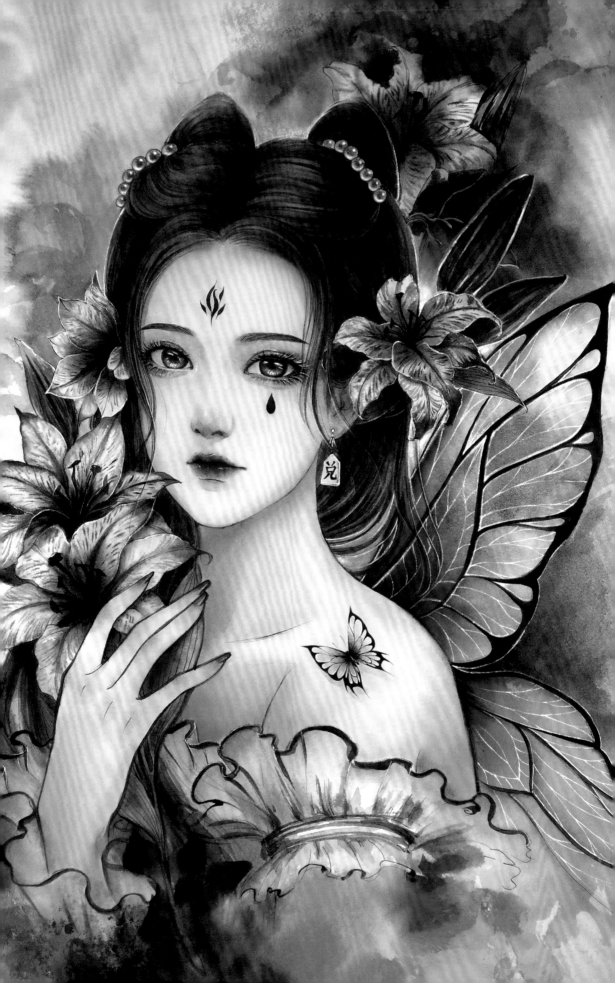

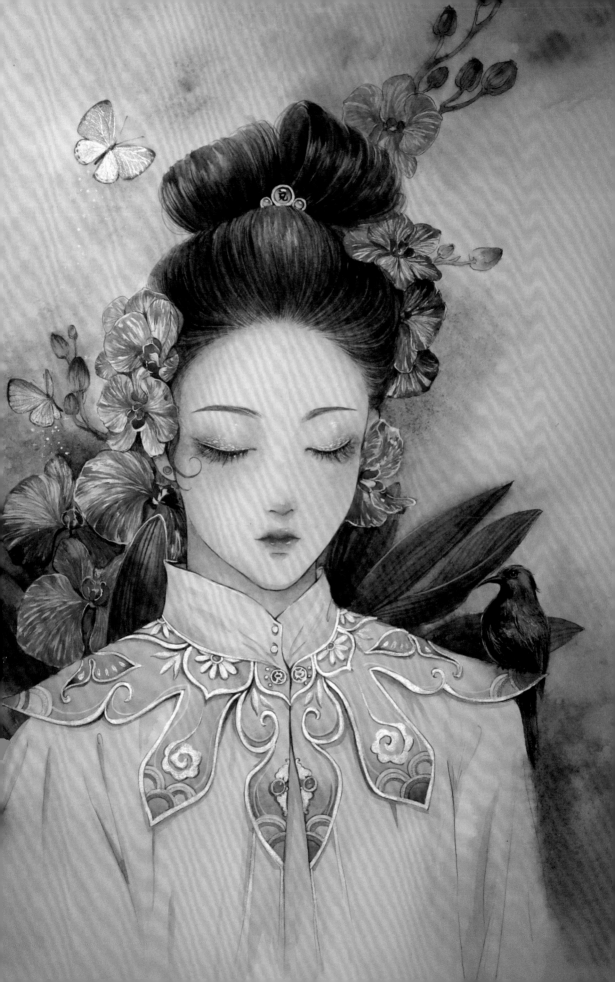

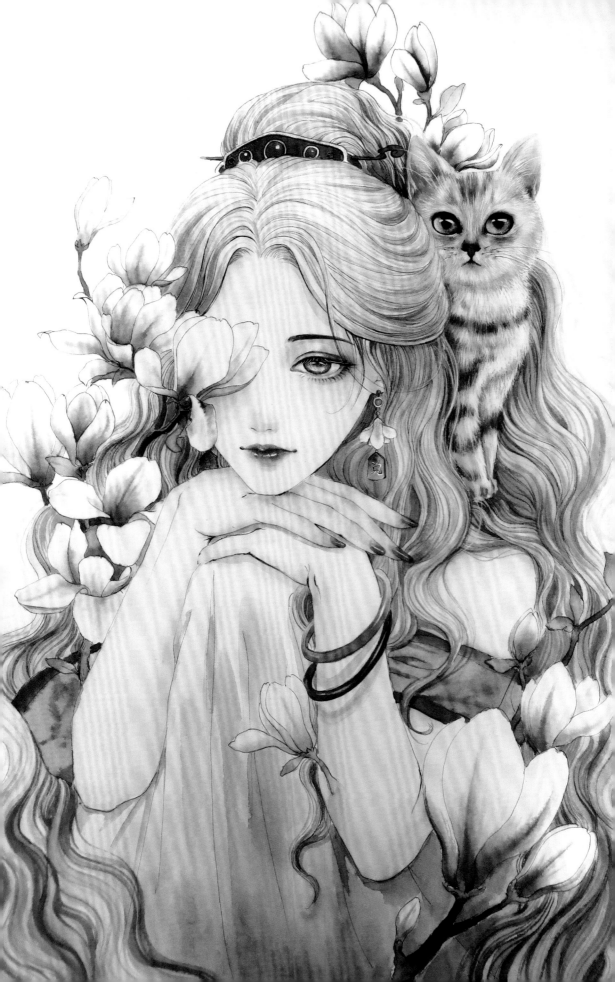

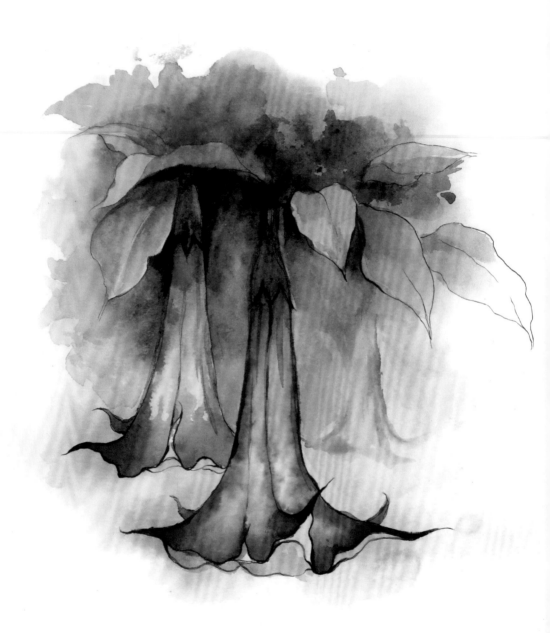

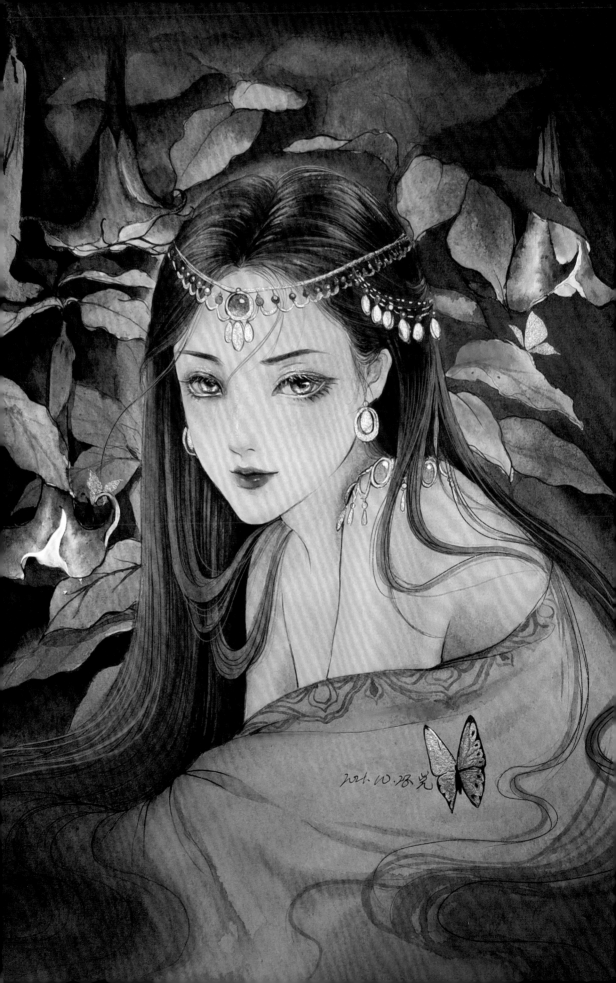

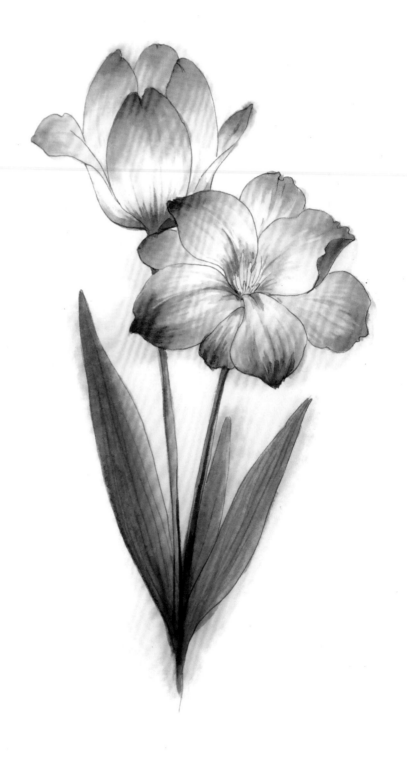

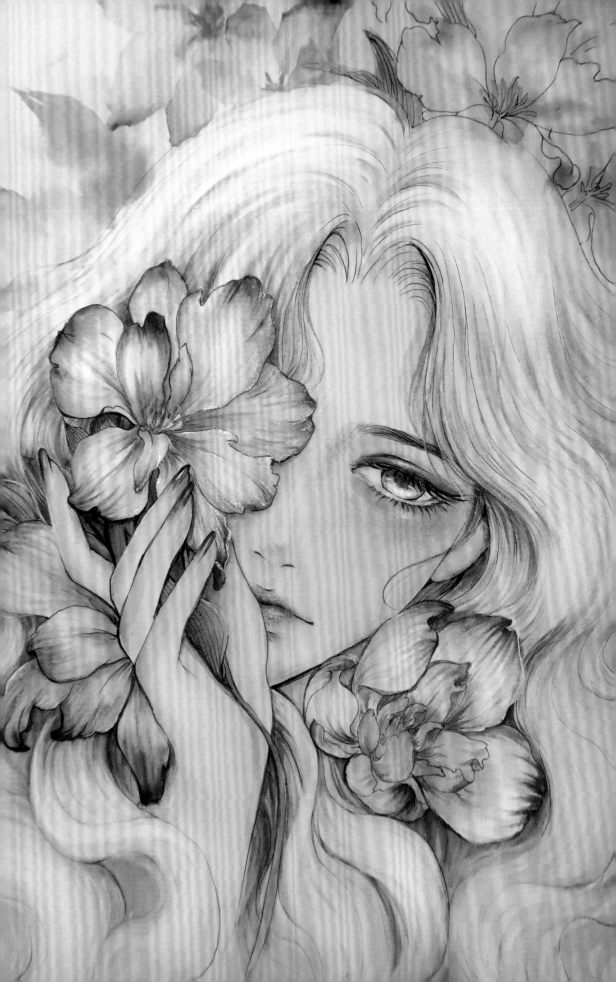

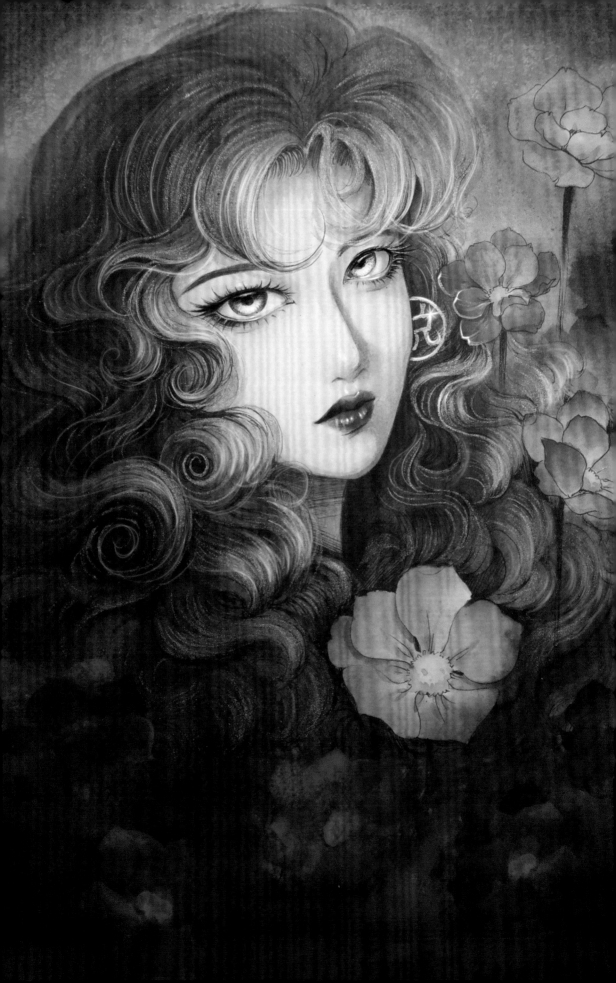

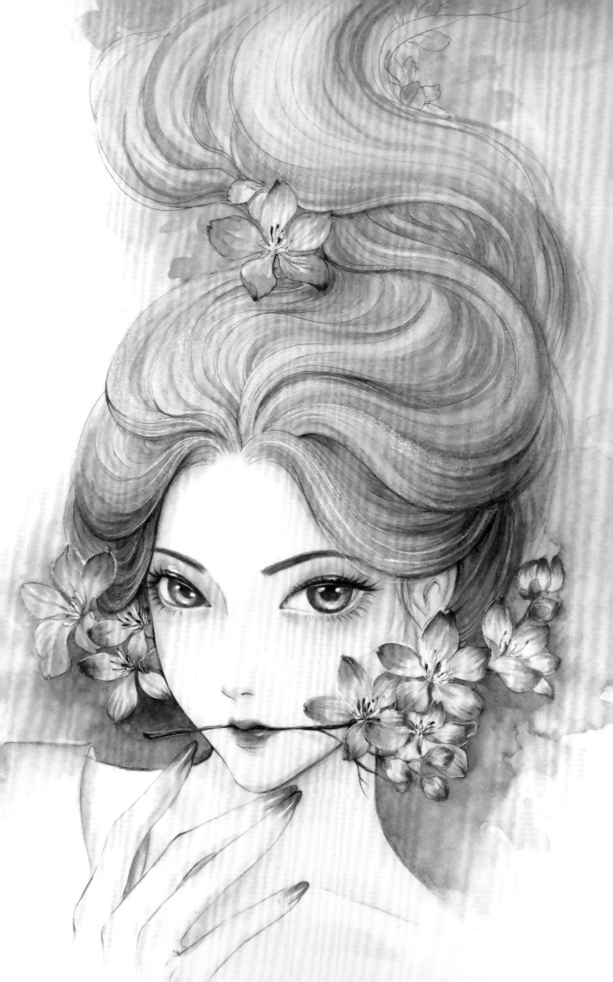

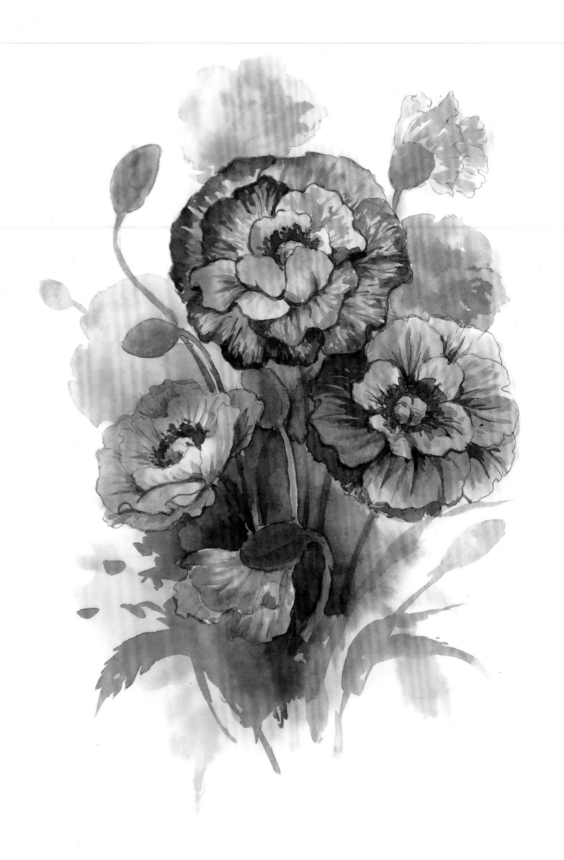

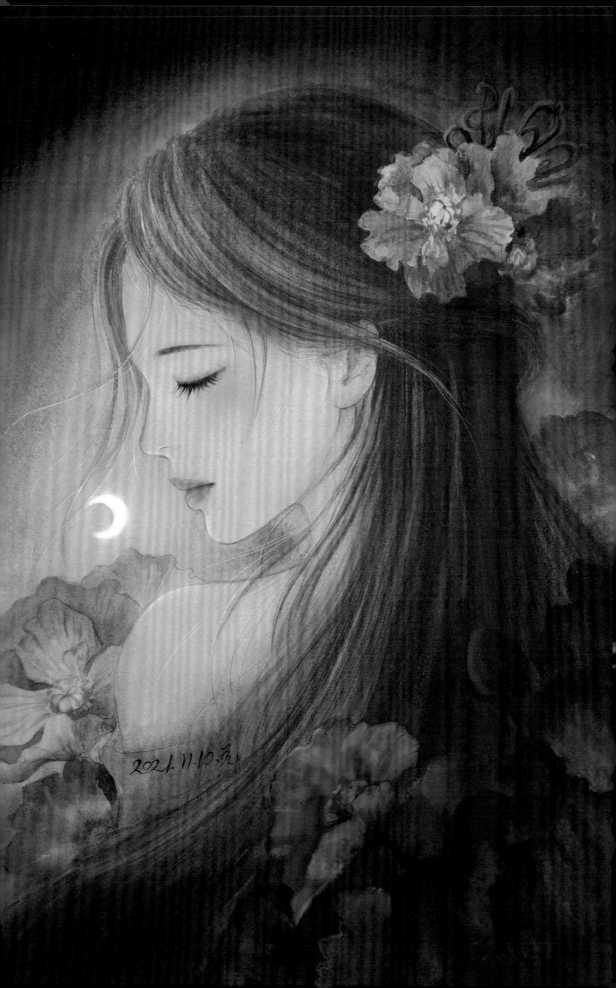

2021.11.10.秀

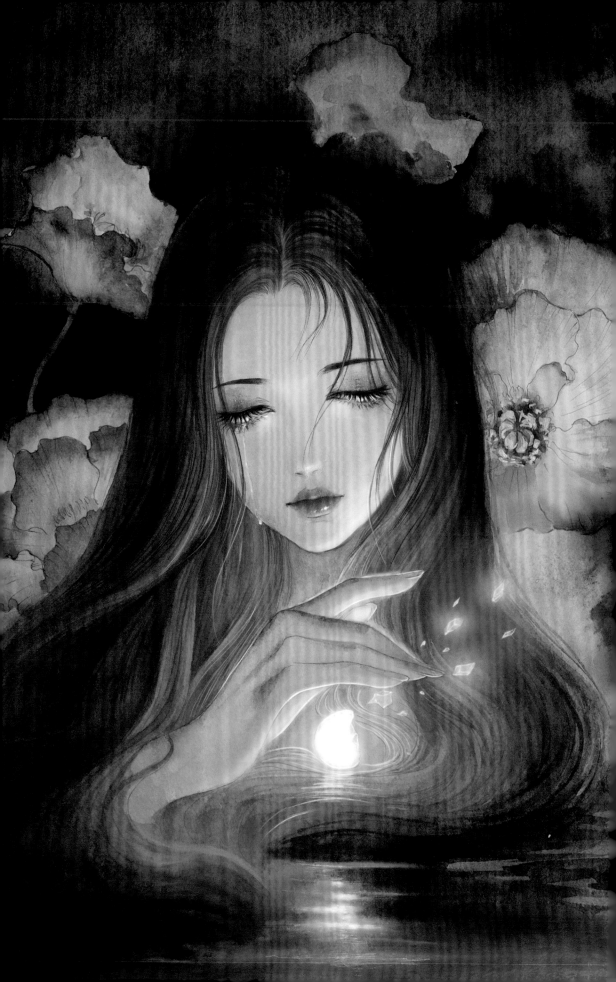

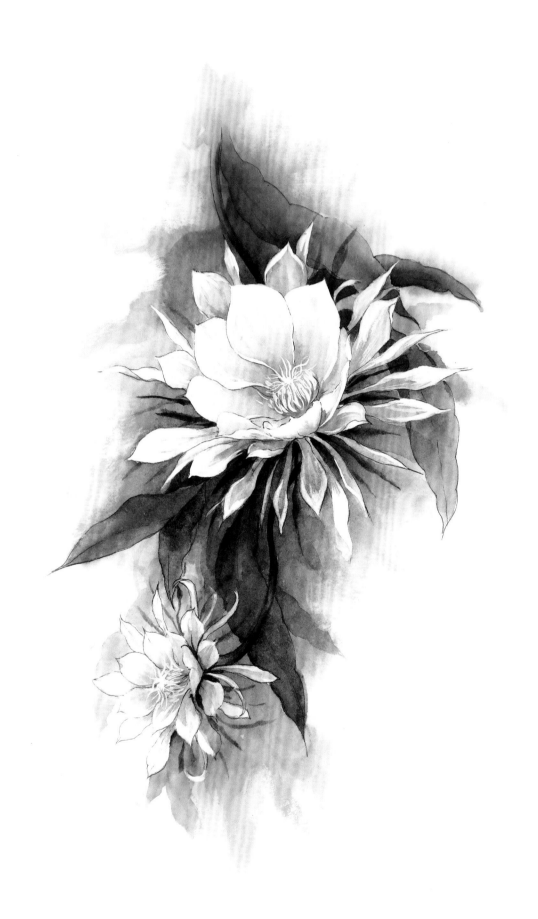

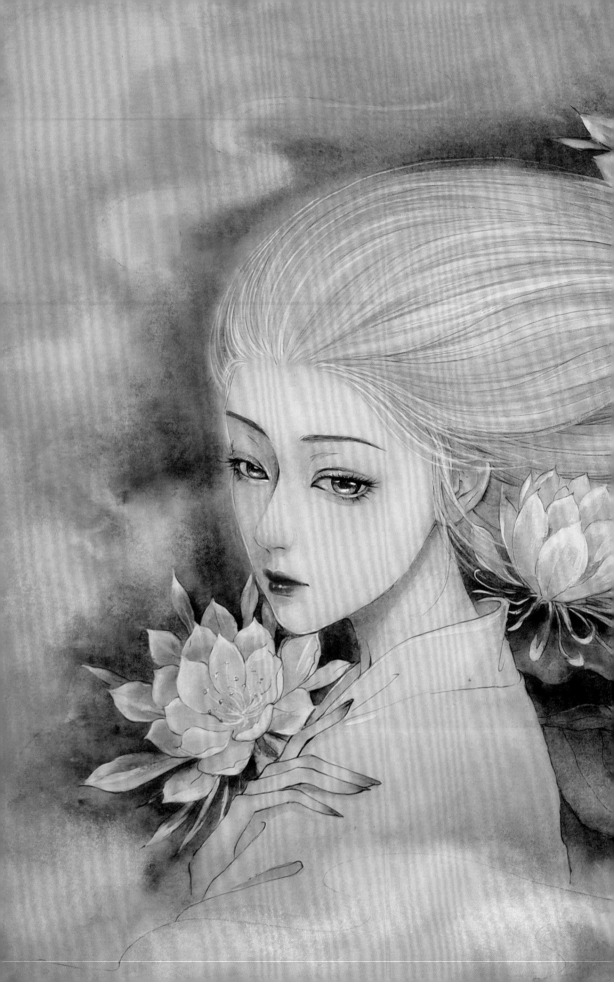

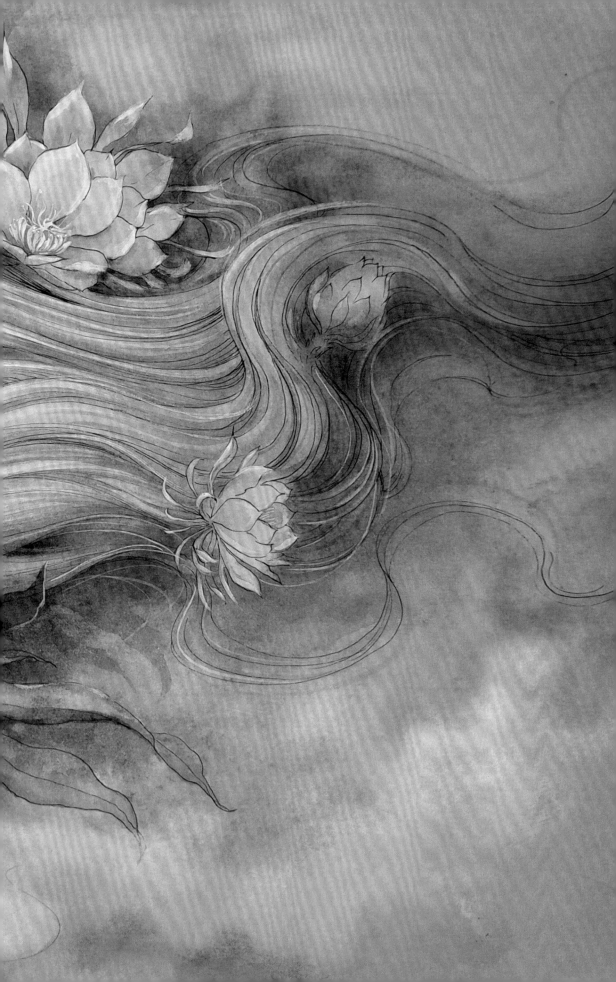

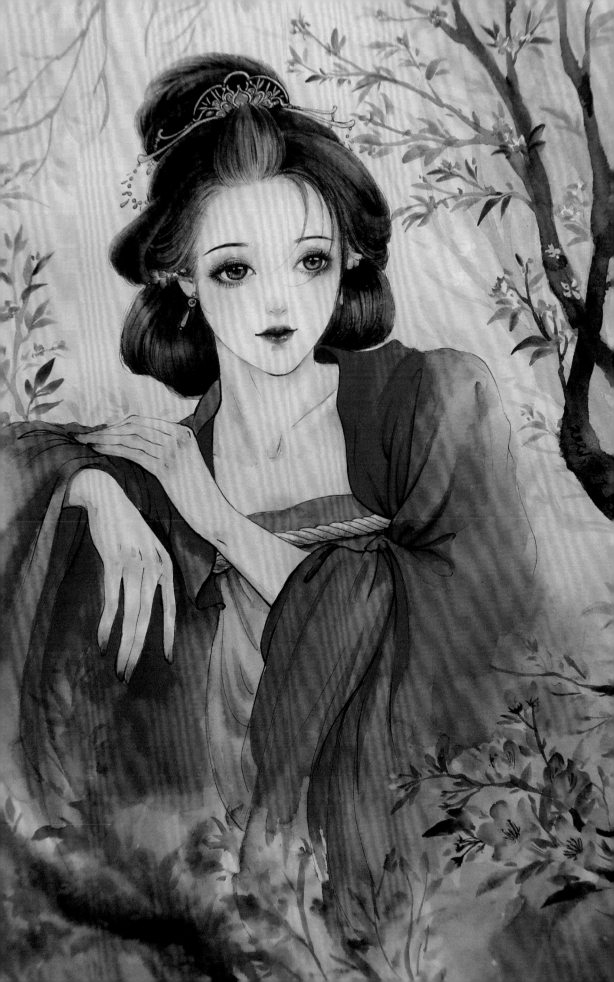

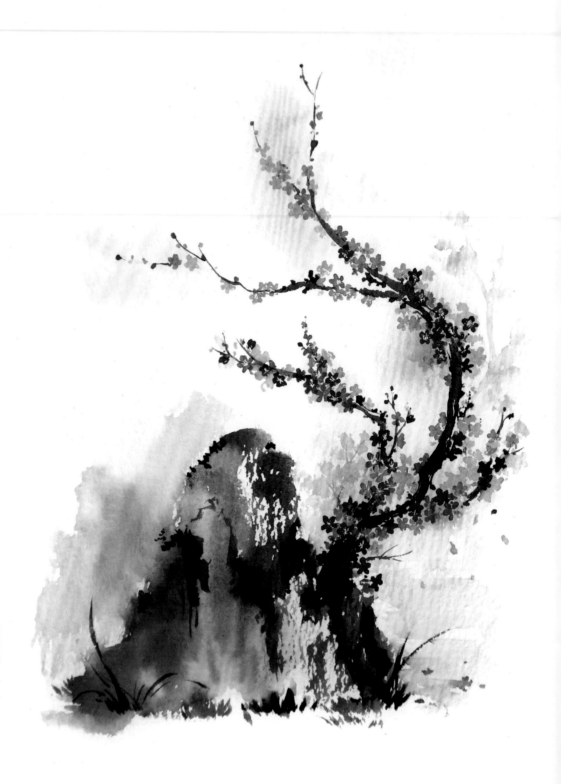

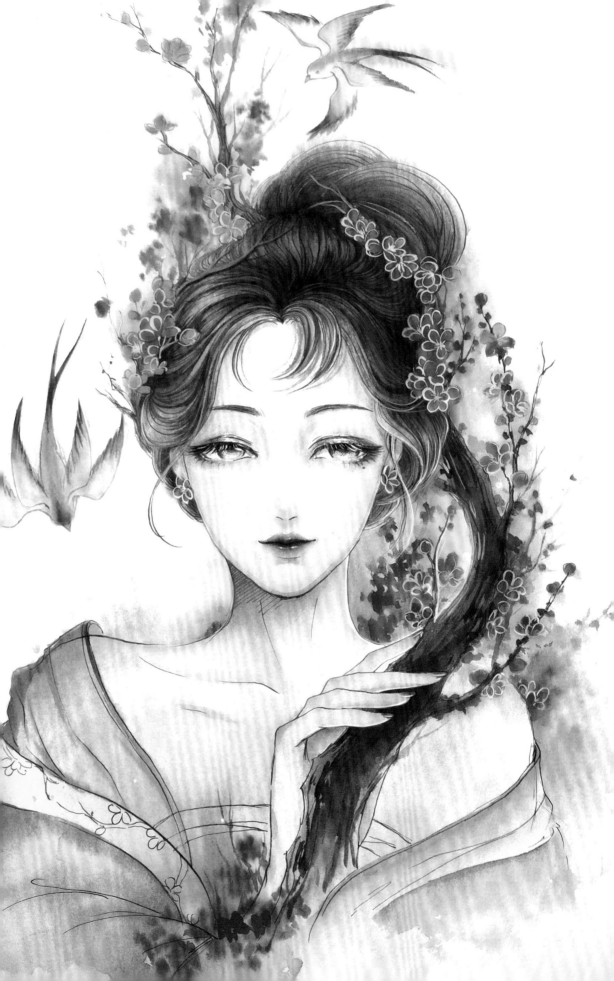

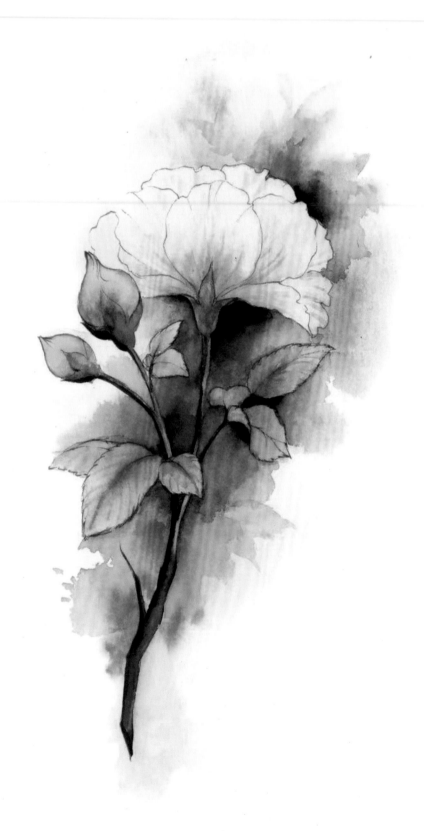

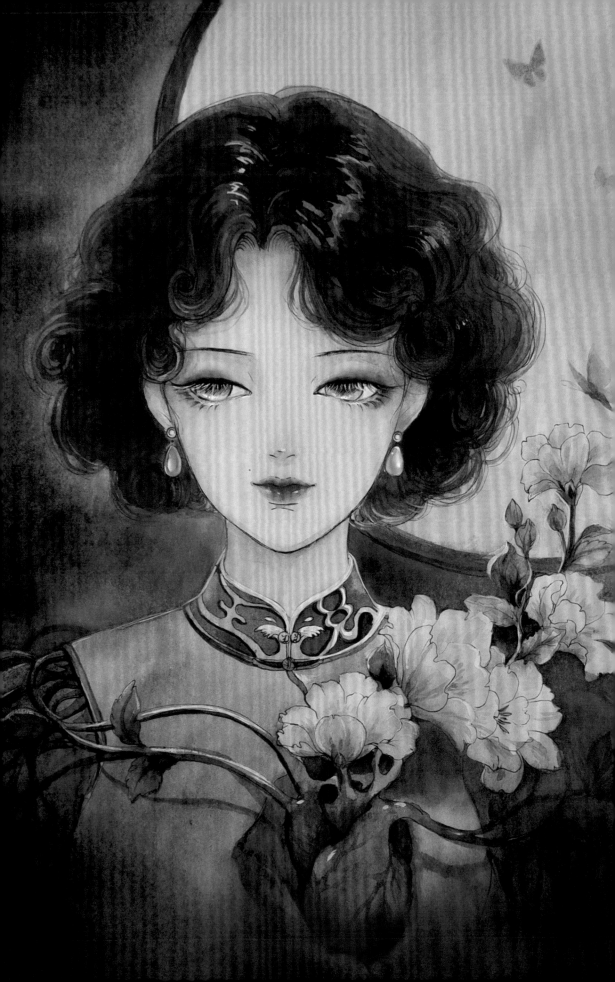

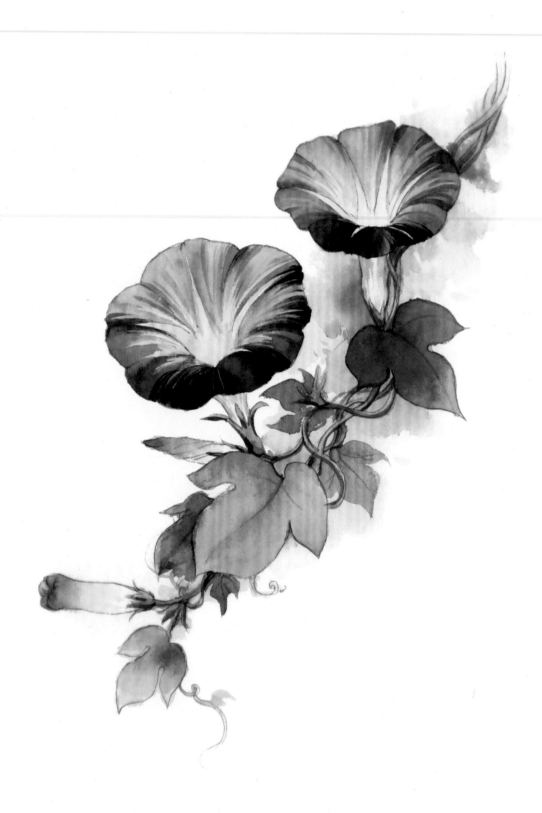

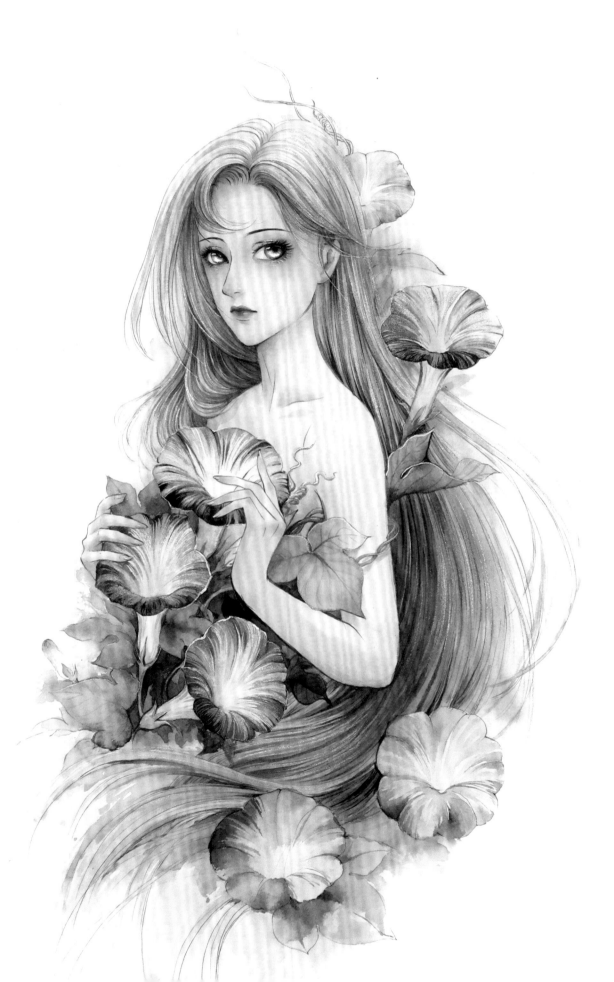

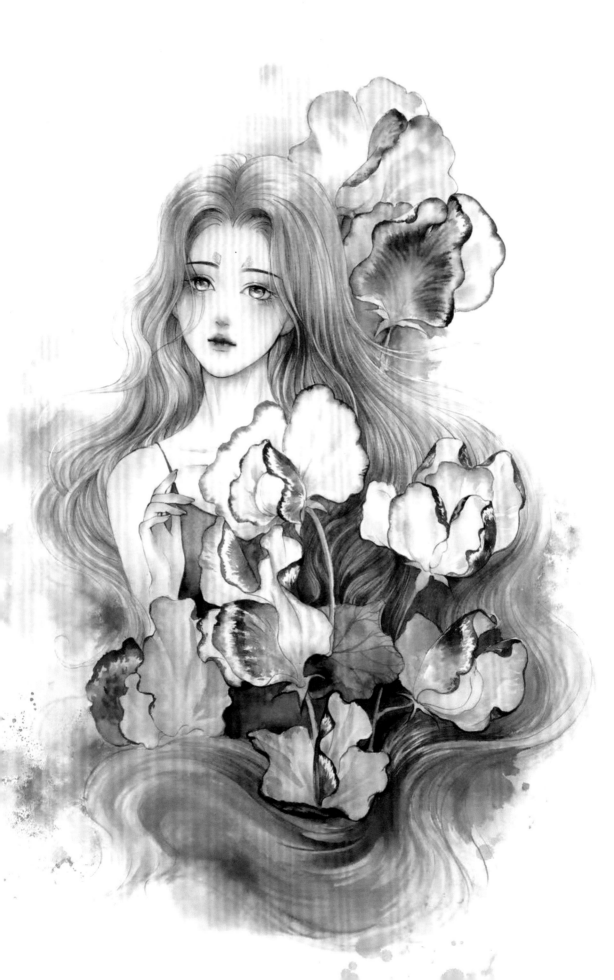

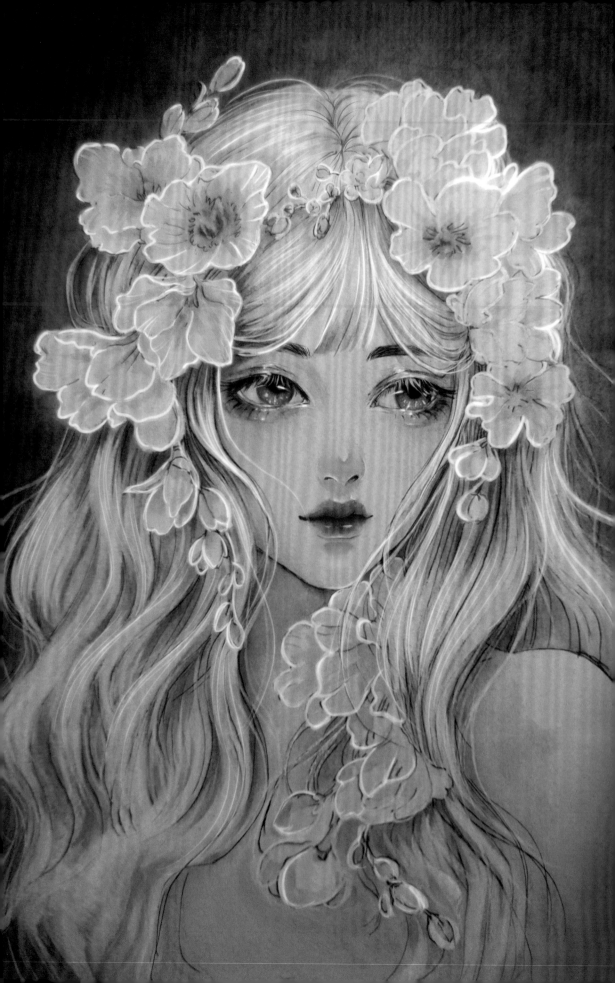

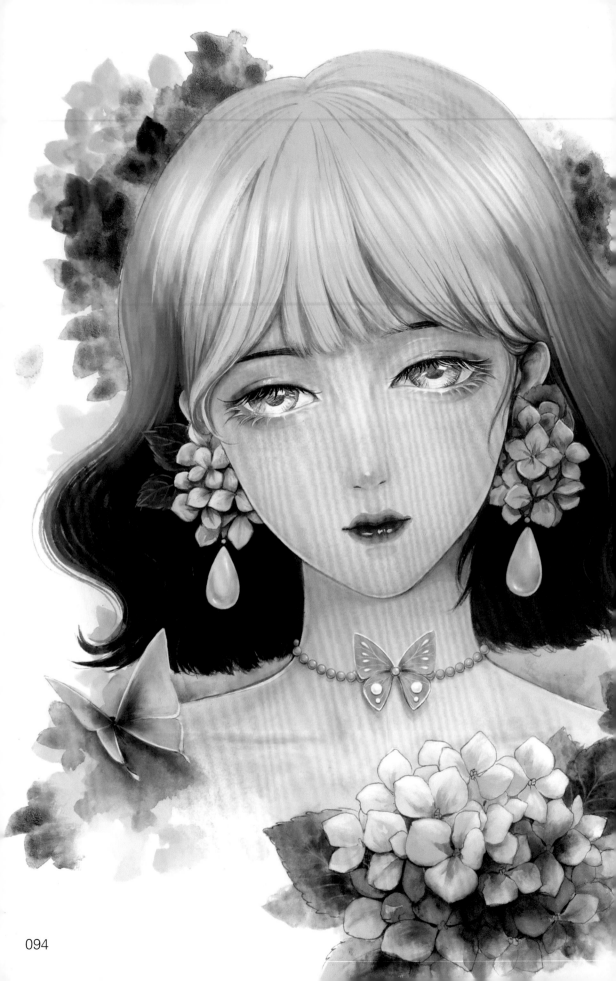

{第五章}

精 怪 录

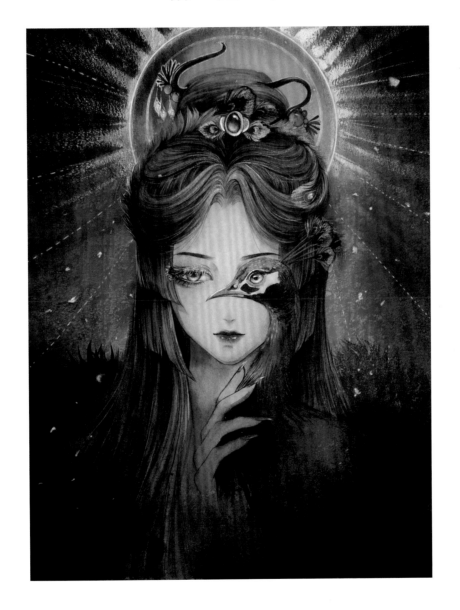

这一章是我对各种精怪的联想，结合各种精怪的相关故事完成的系列插画作品，其中以动物、植物为原型的精怪是我非常喜欢的主题之一，每种精怪都有吸引我的故事情节，或是神秘、或是美丽、或是遗憾、或是悲伤，惹人遐思。中国有太多的神话精怪故事都独具魅力，我便用自己对精怪故事的理解去创作了这些作品，也感谢在此喜欢我作品的你们。

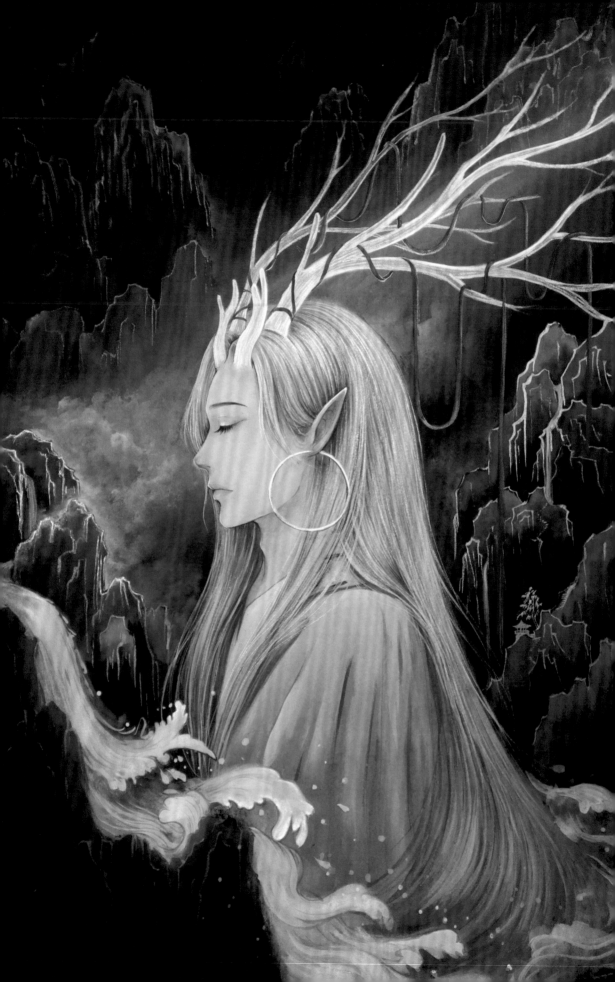

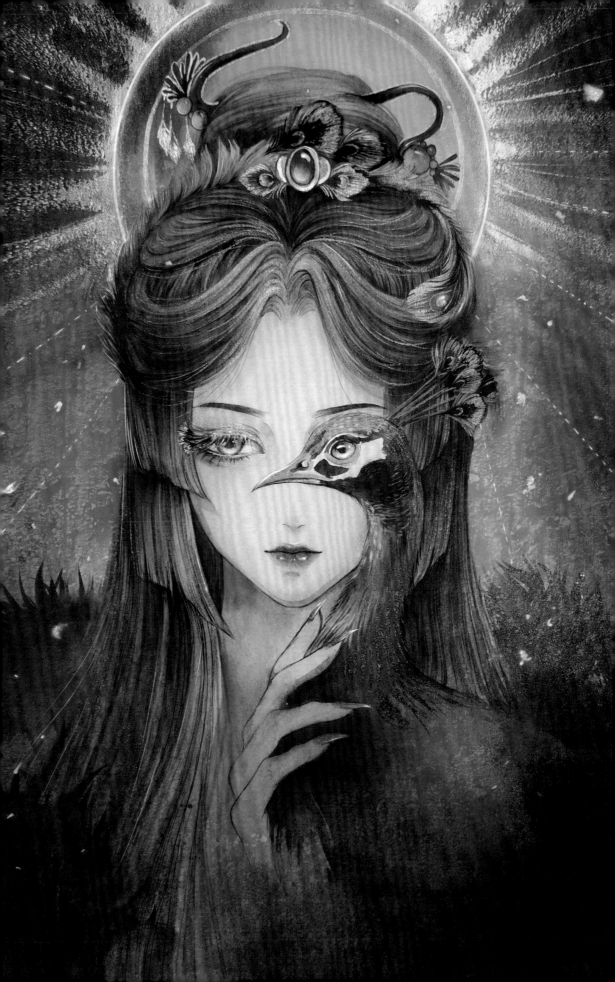

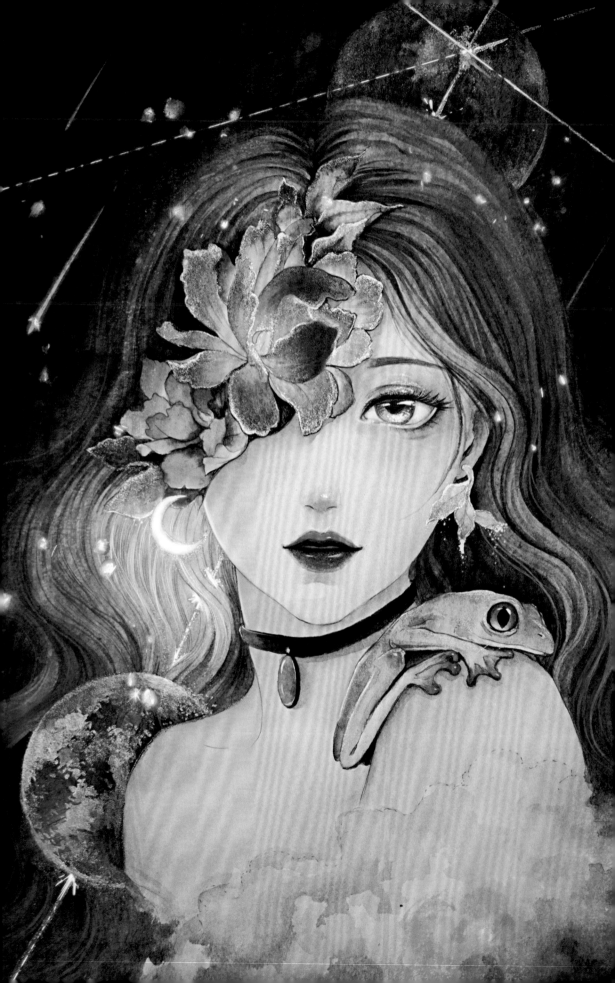

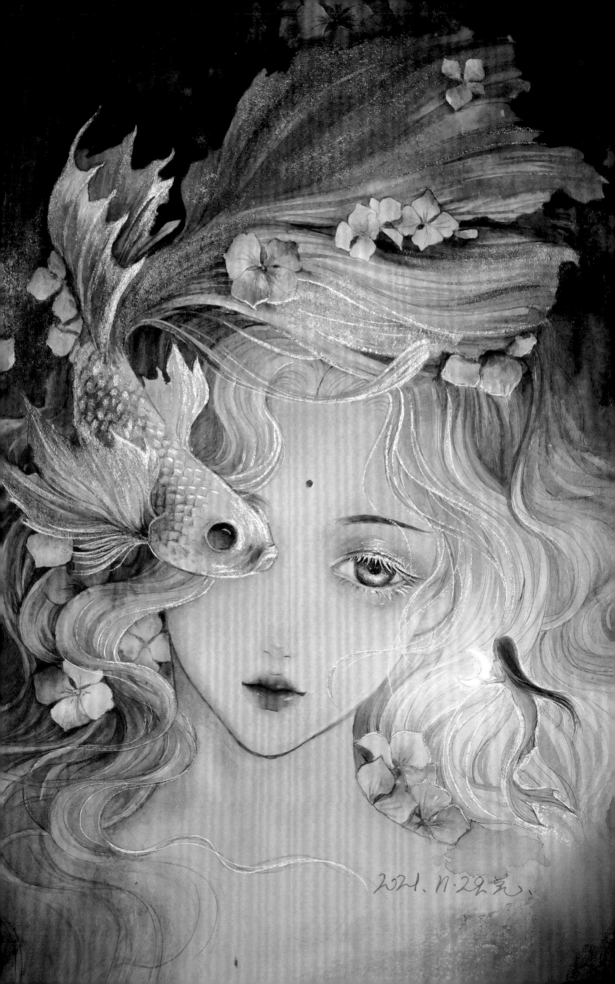

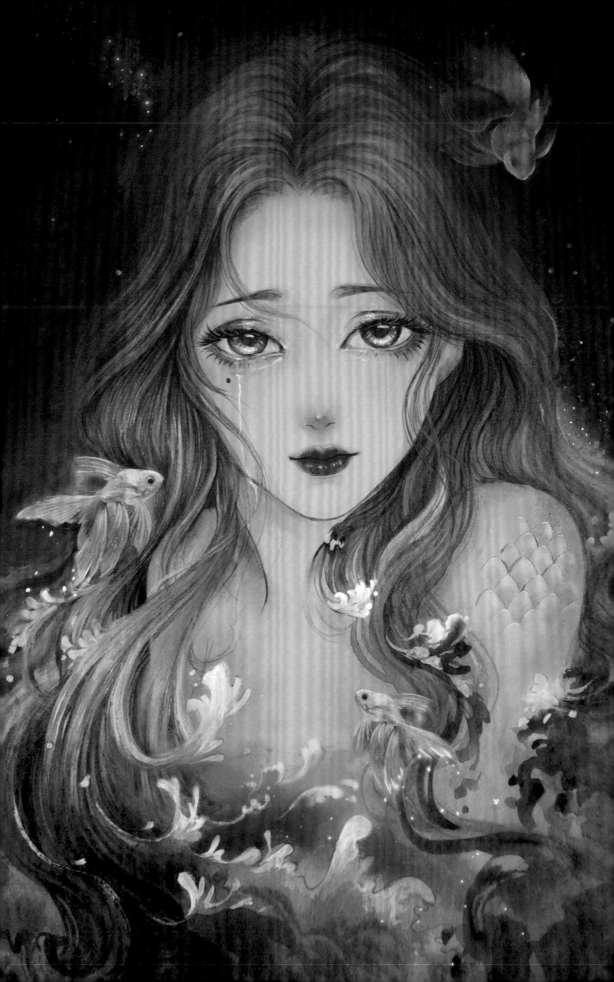

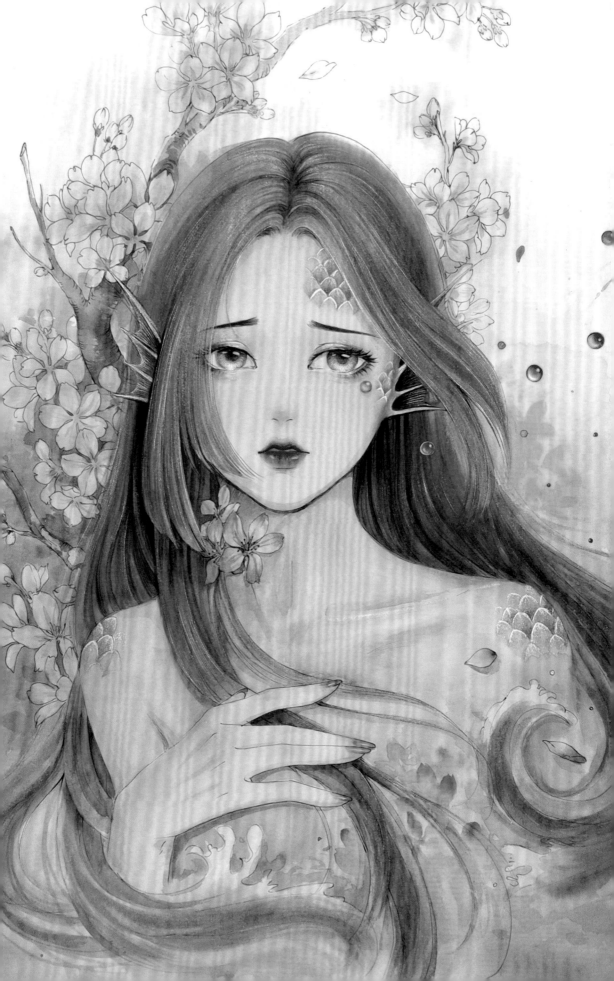

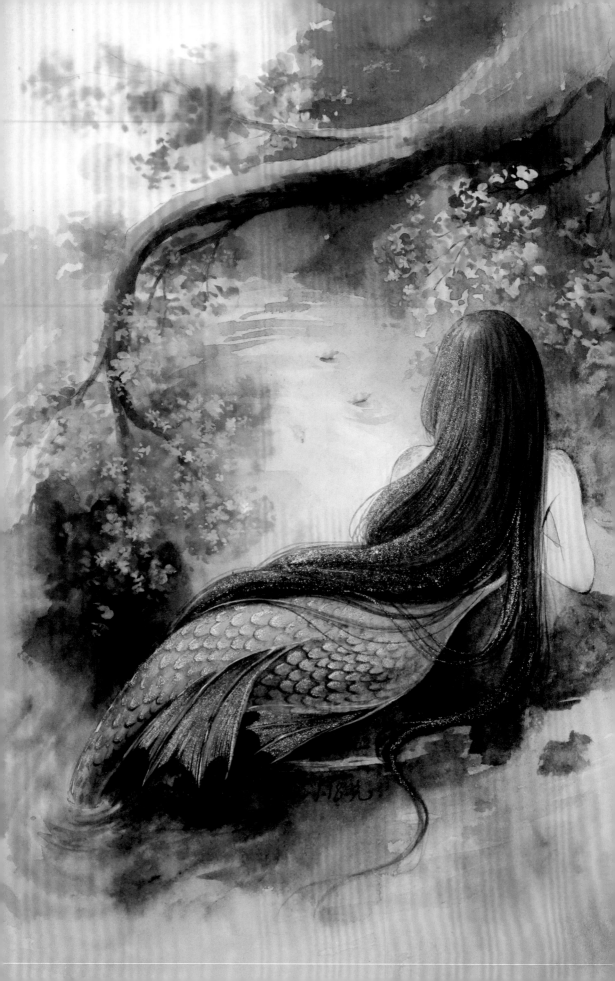

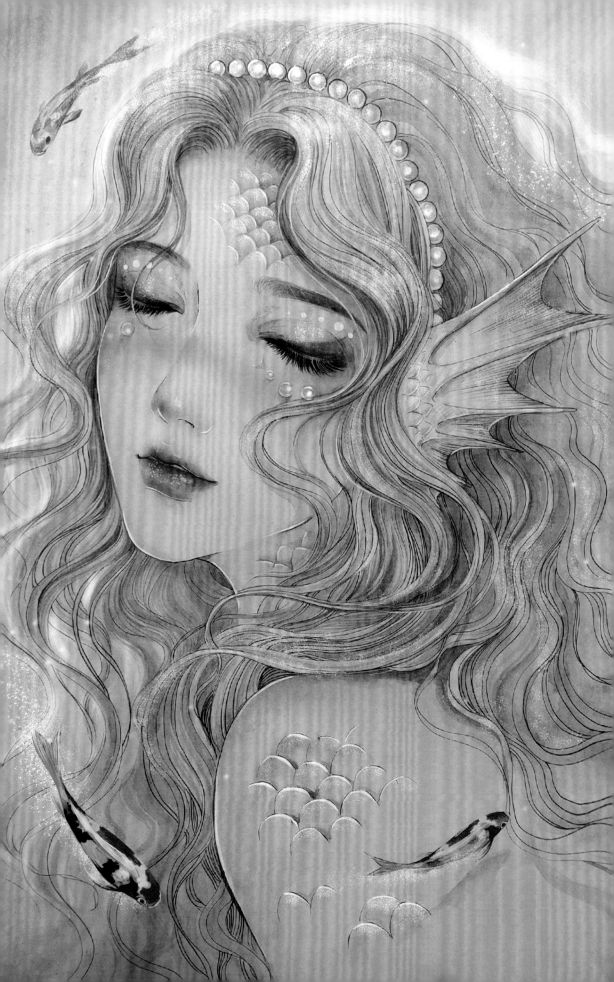

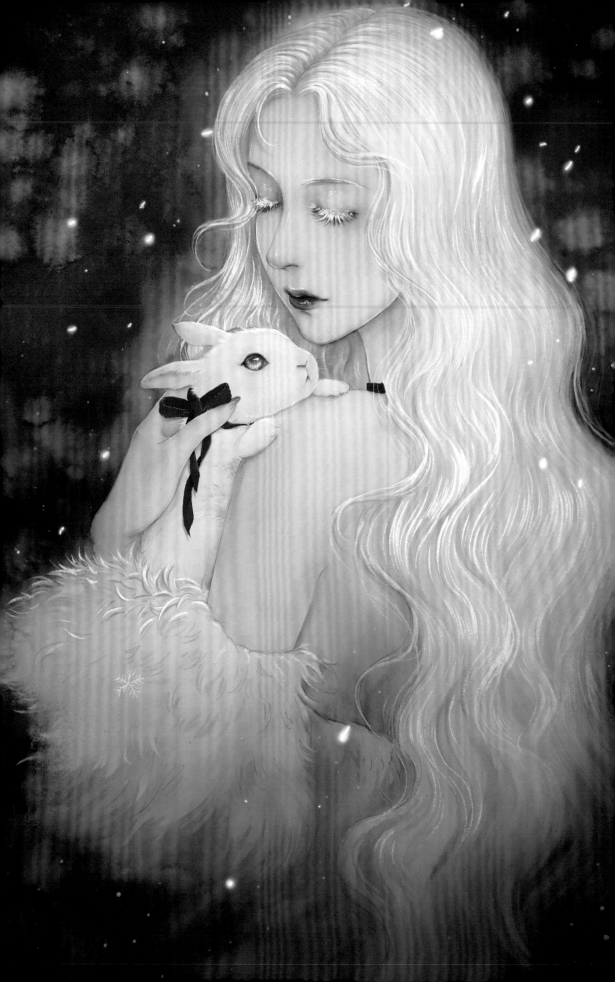

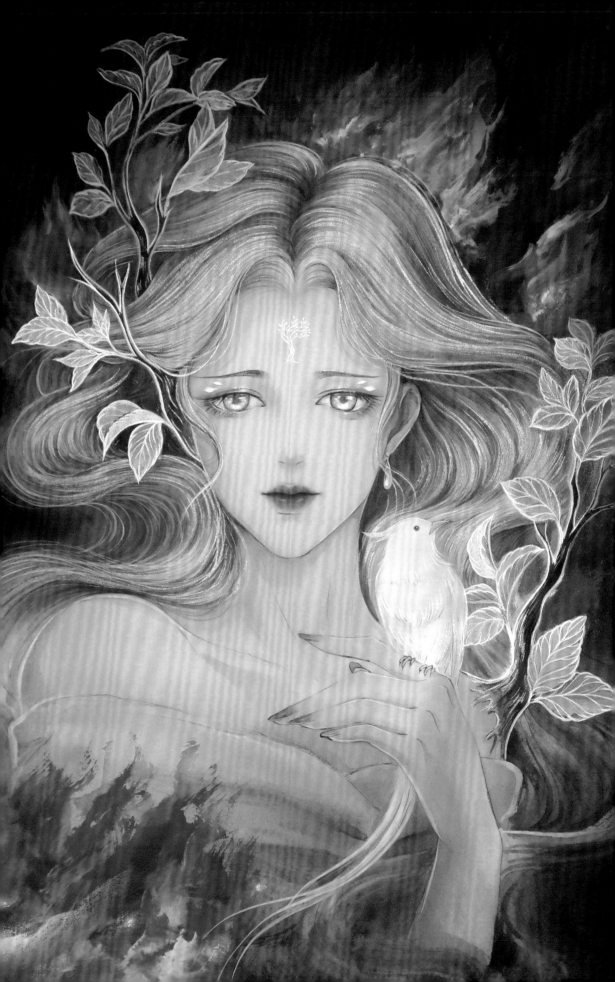

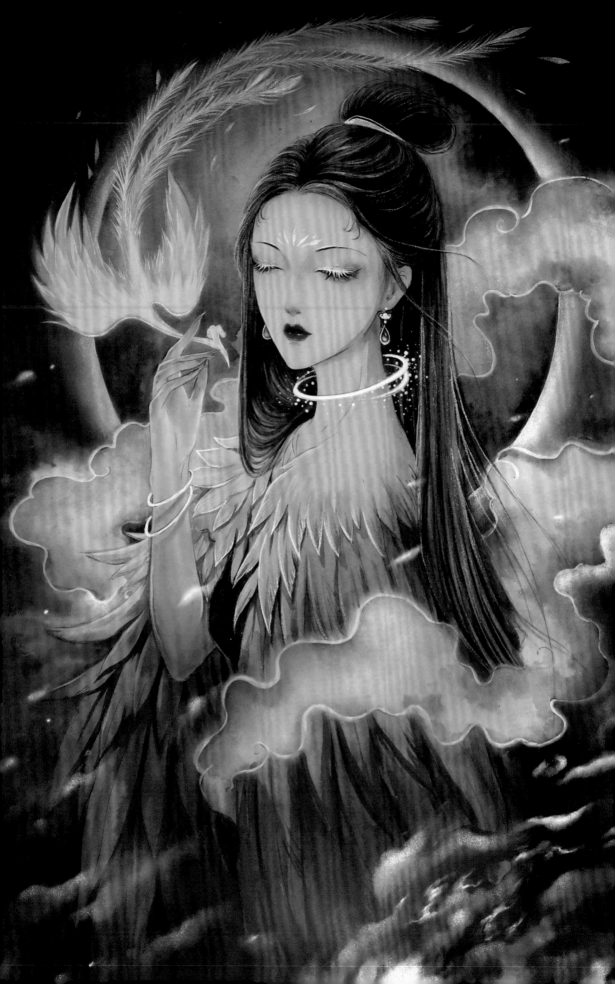

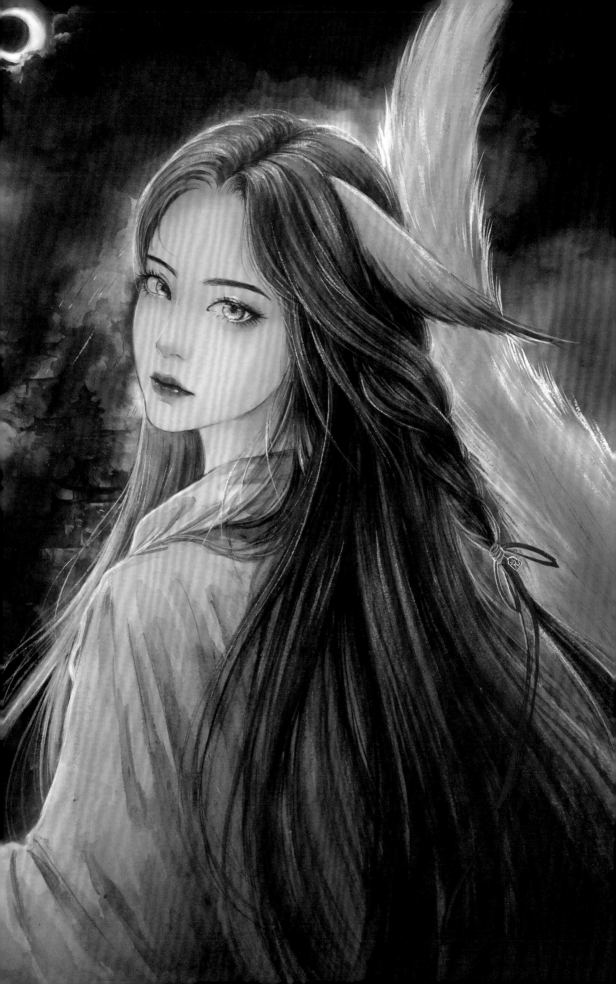

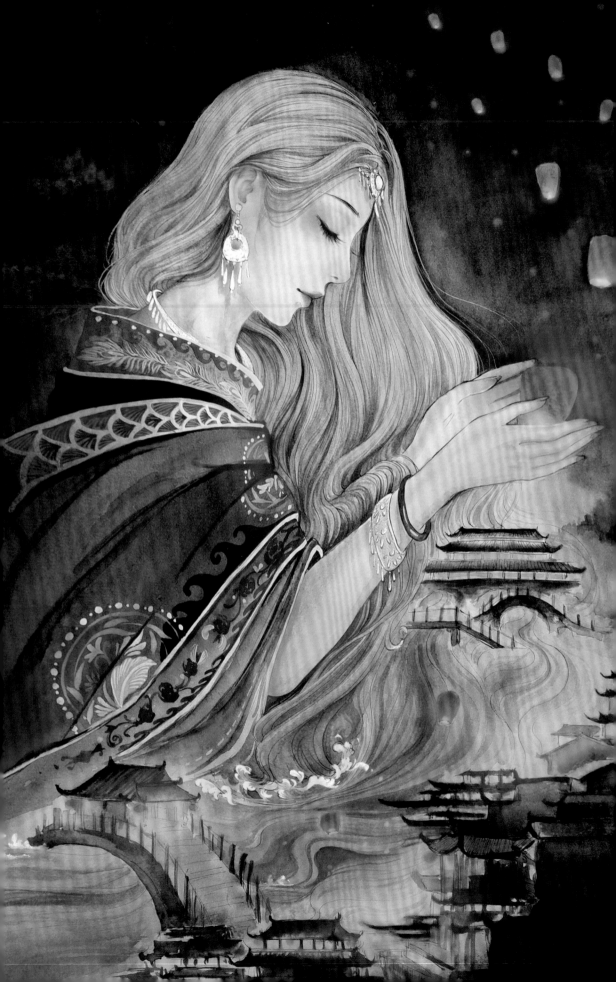

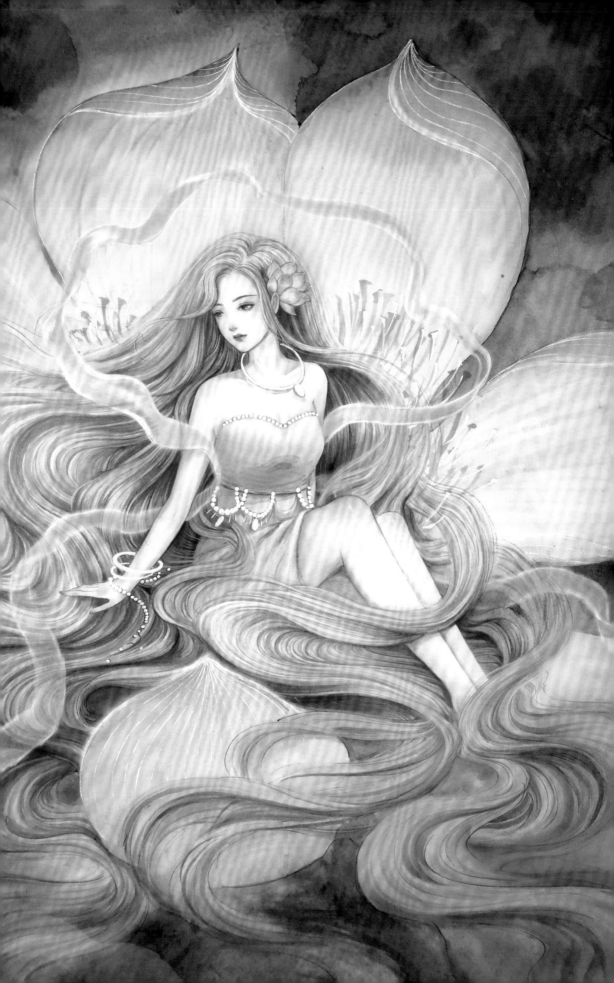

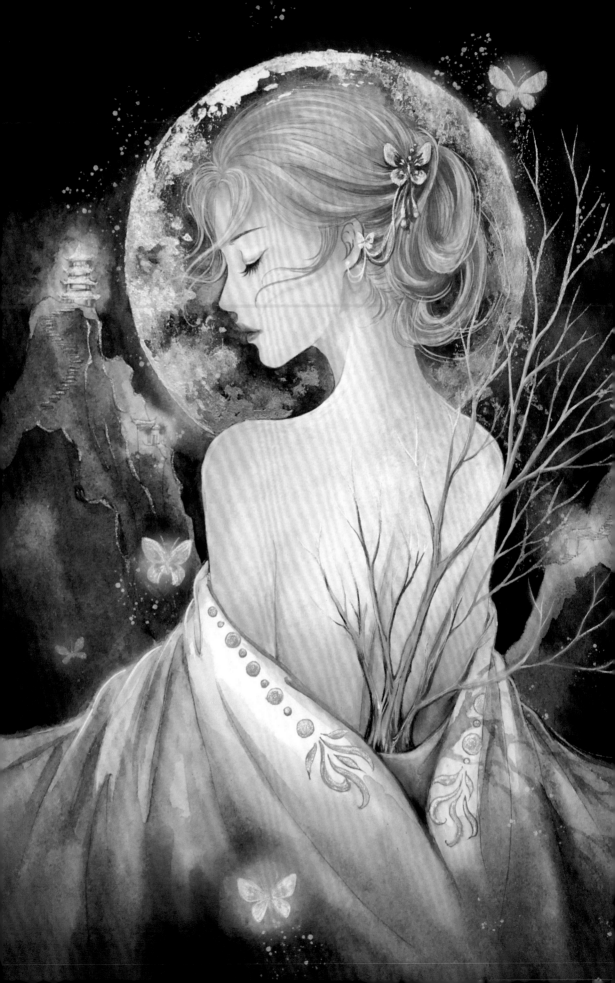

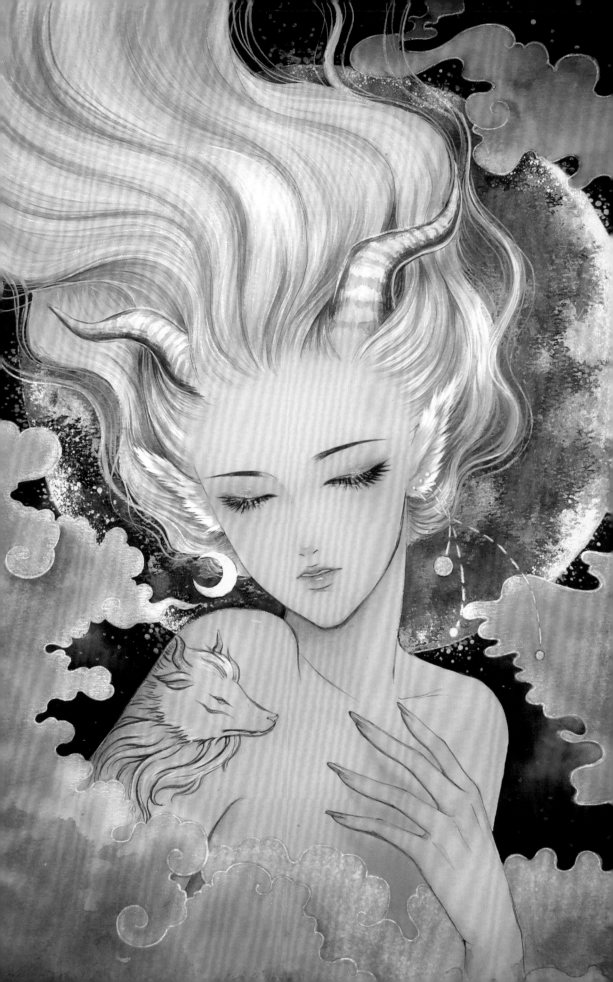

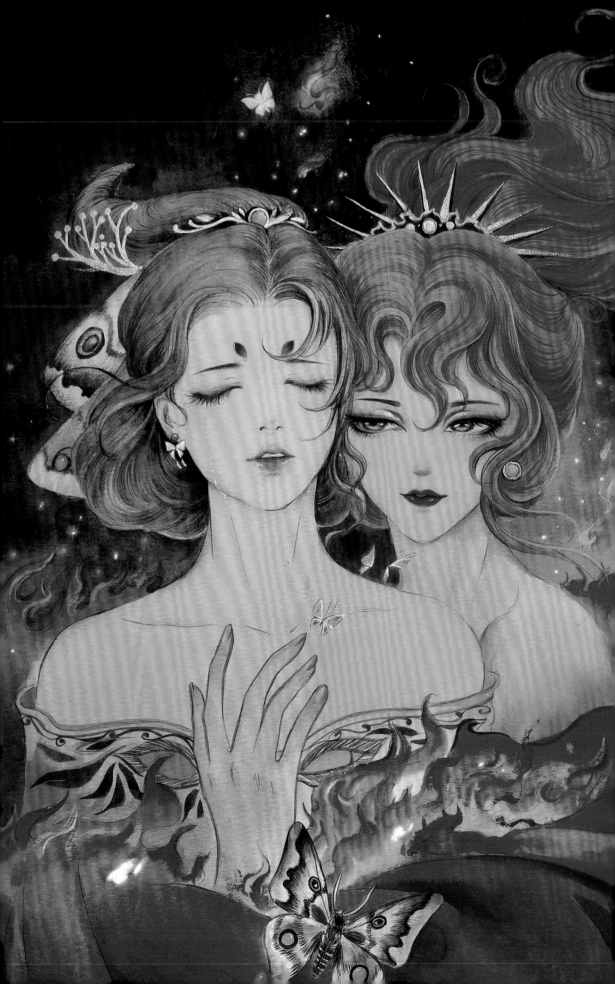

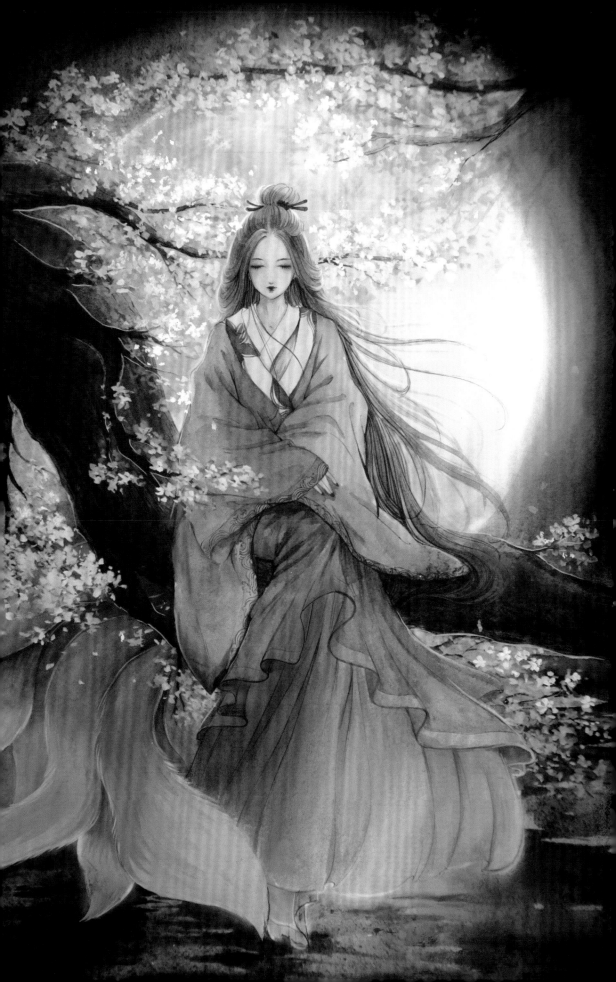

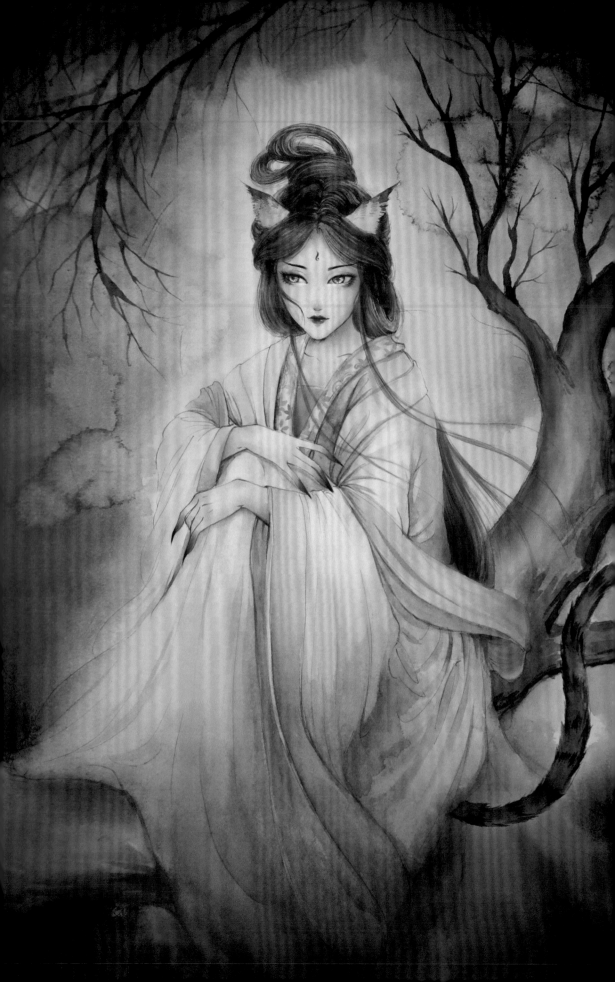

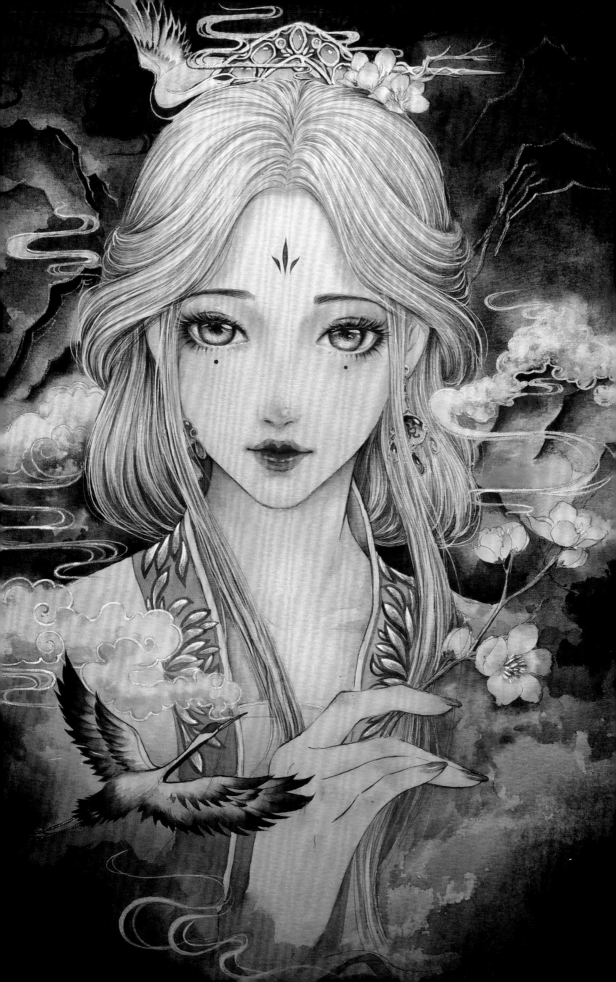

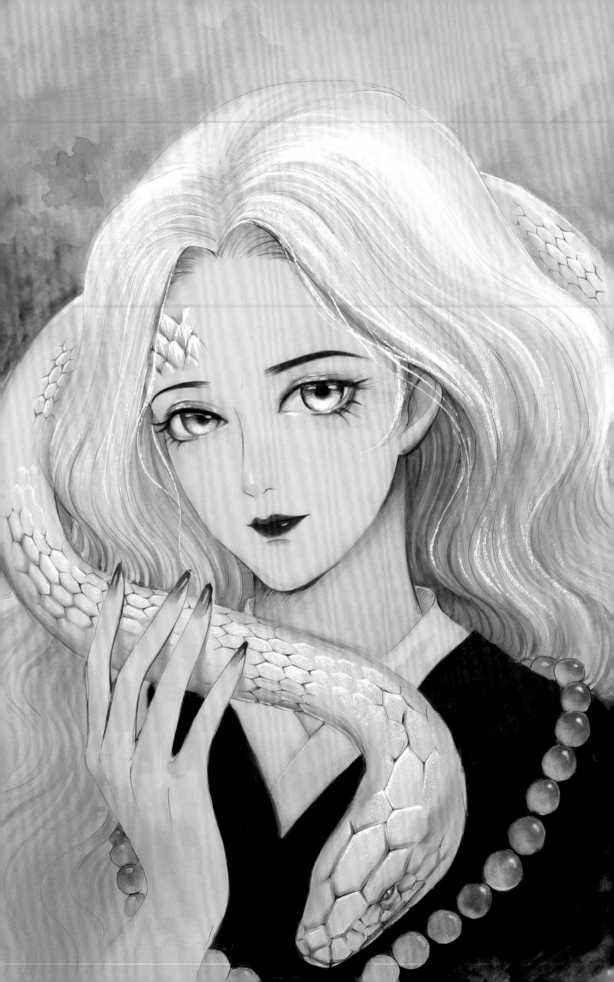

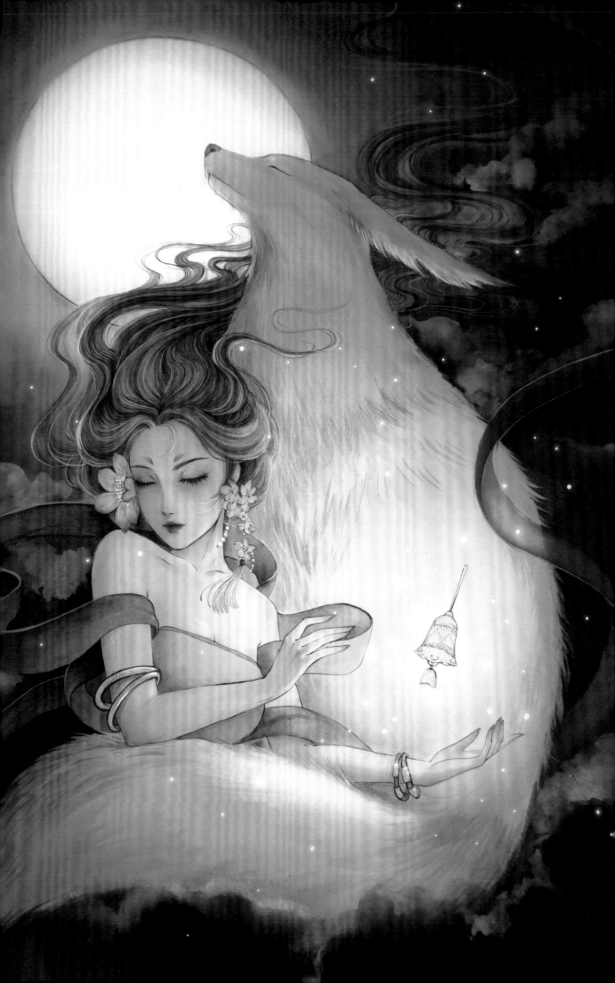

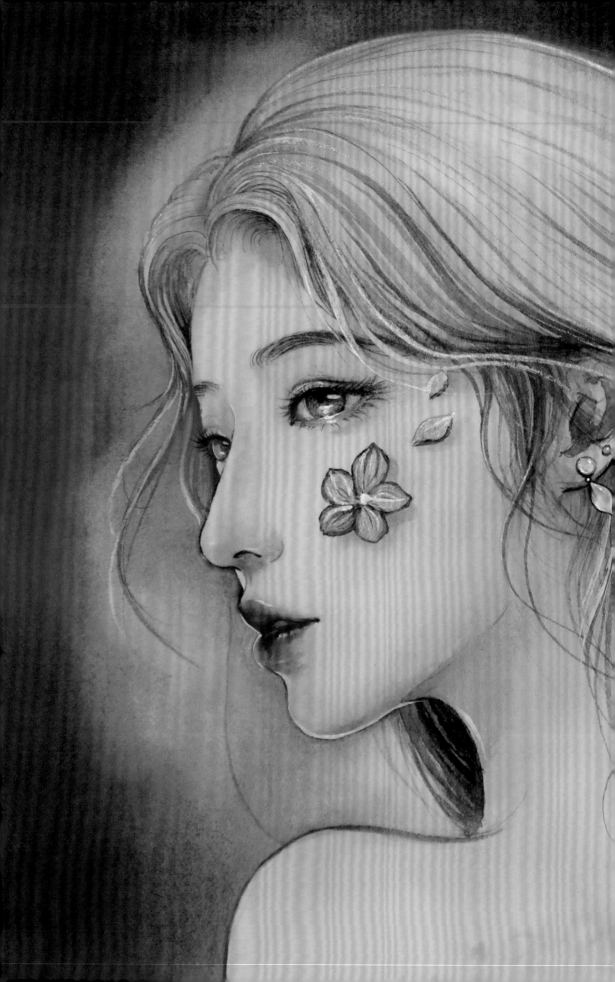

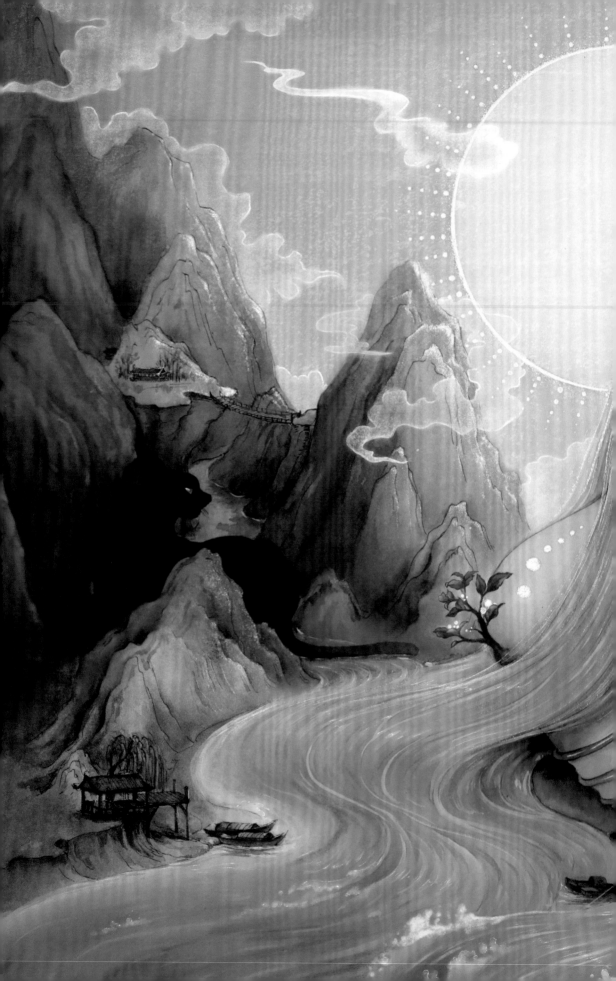

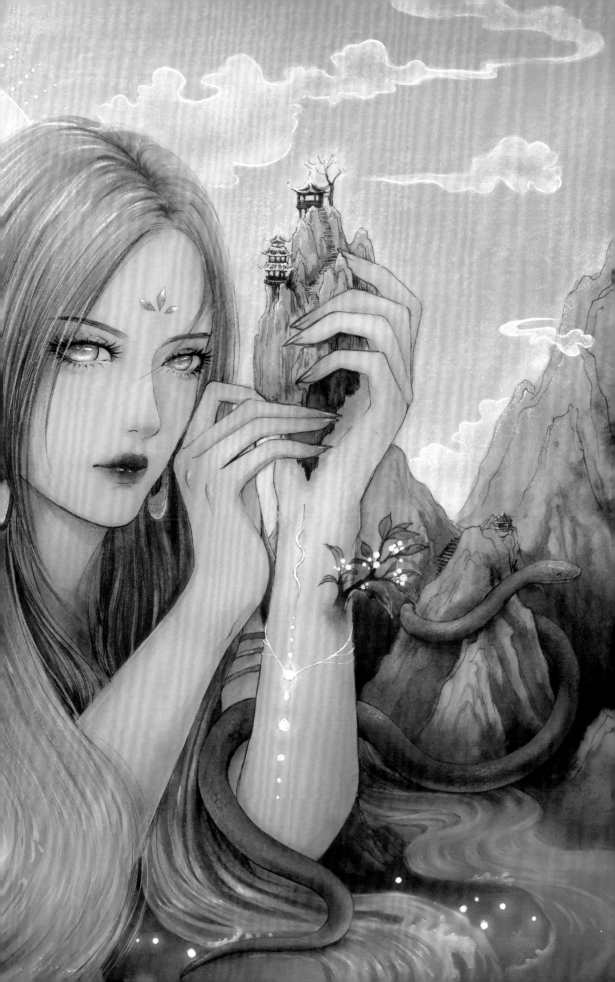

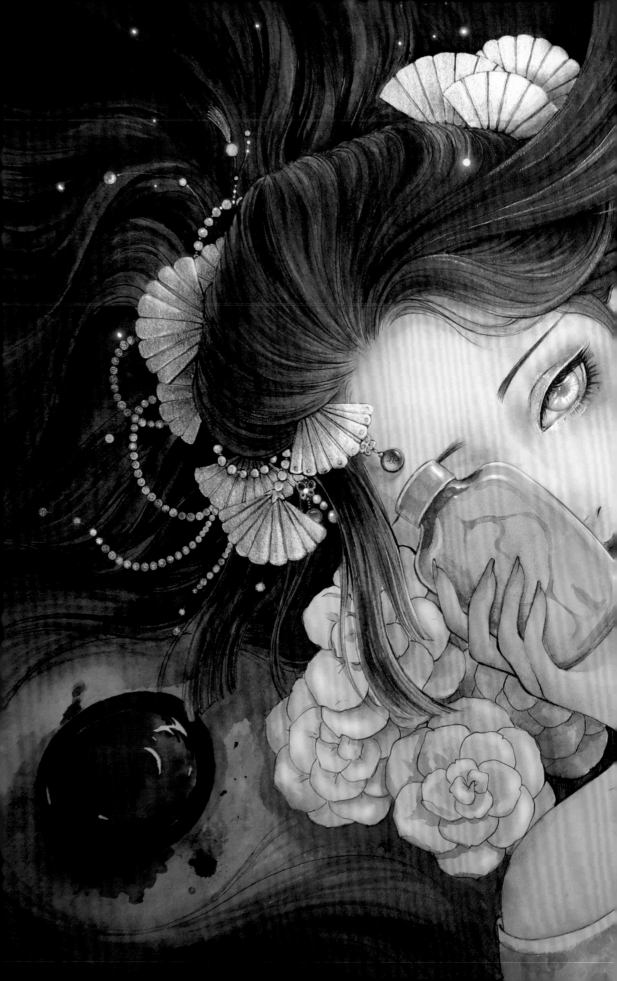

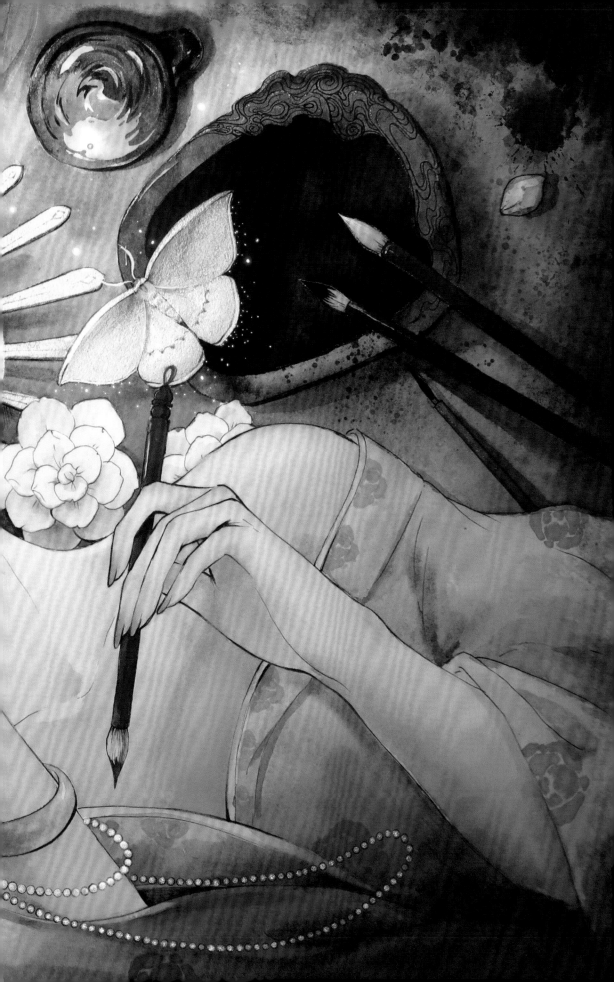

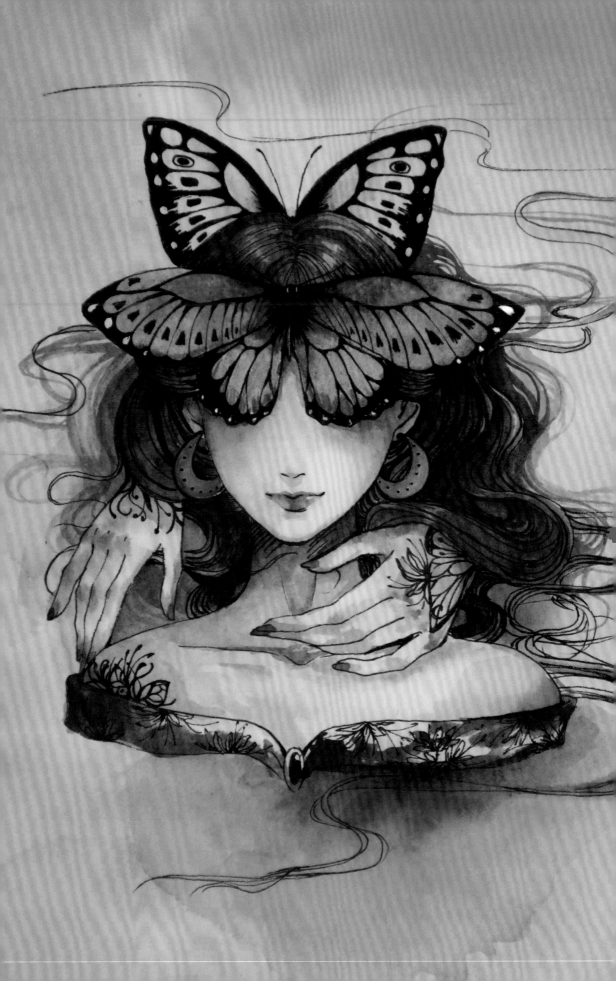

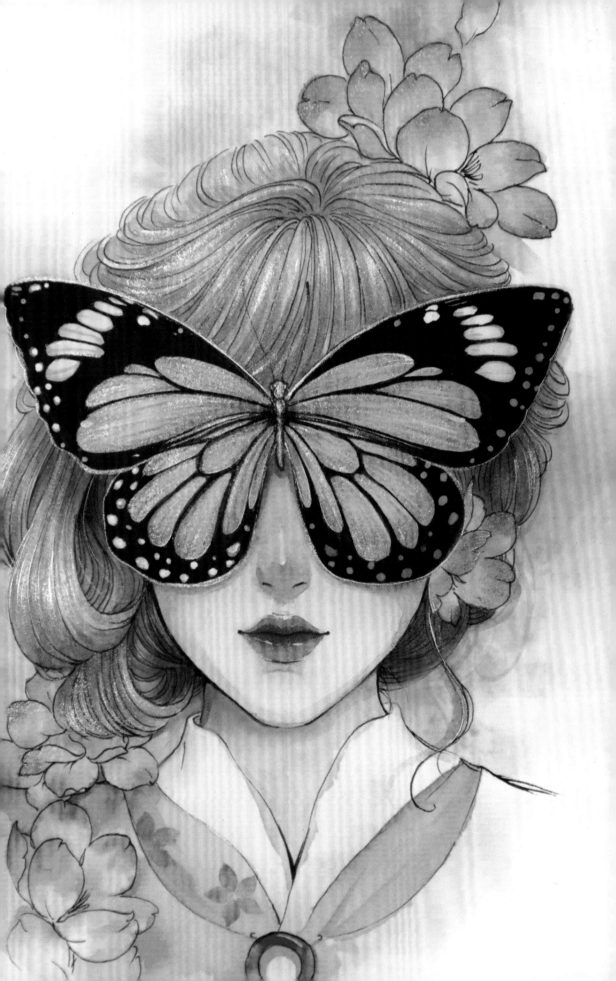

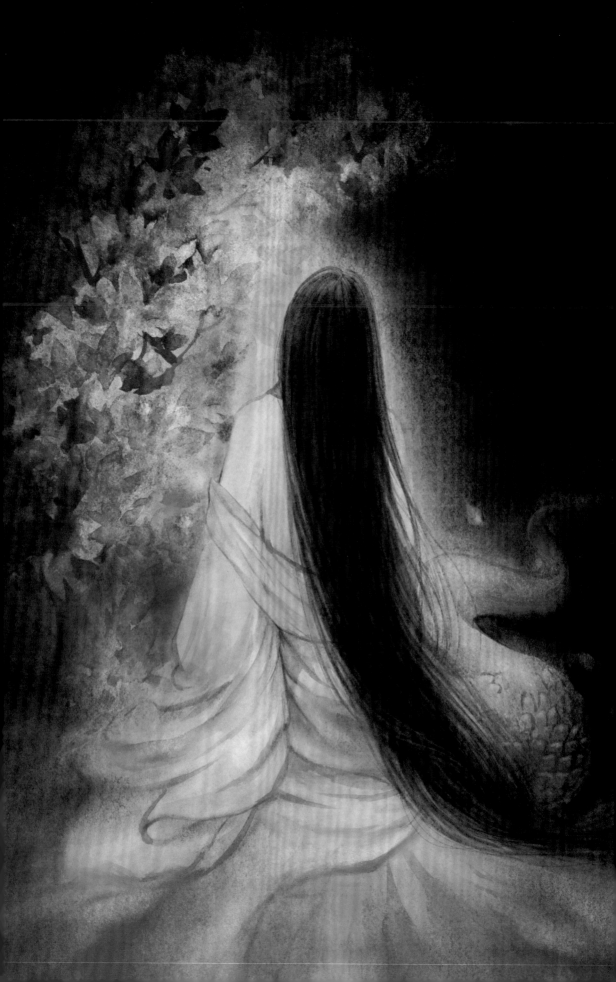

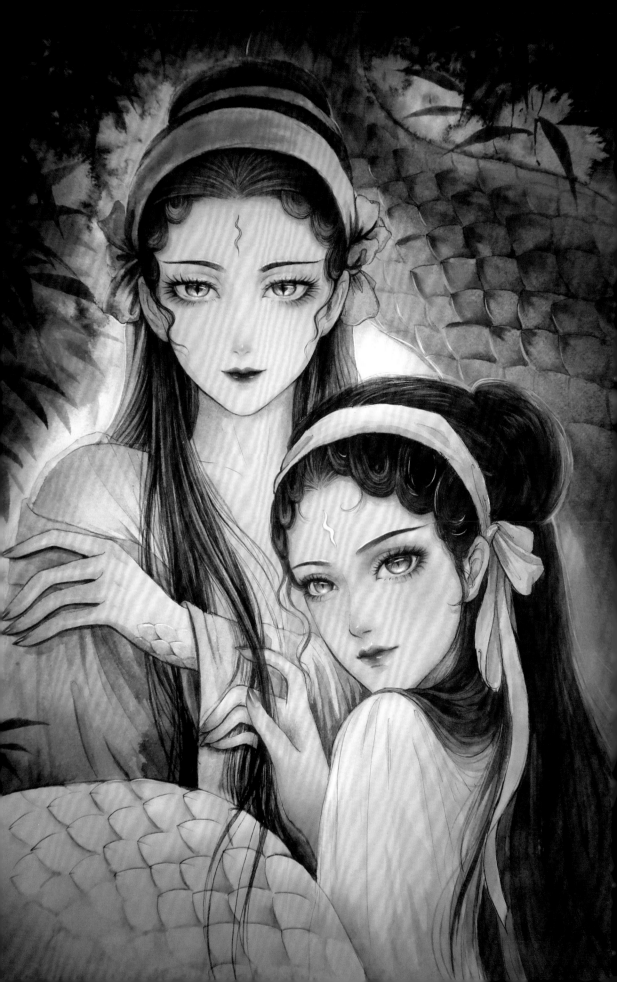

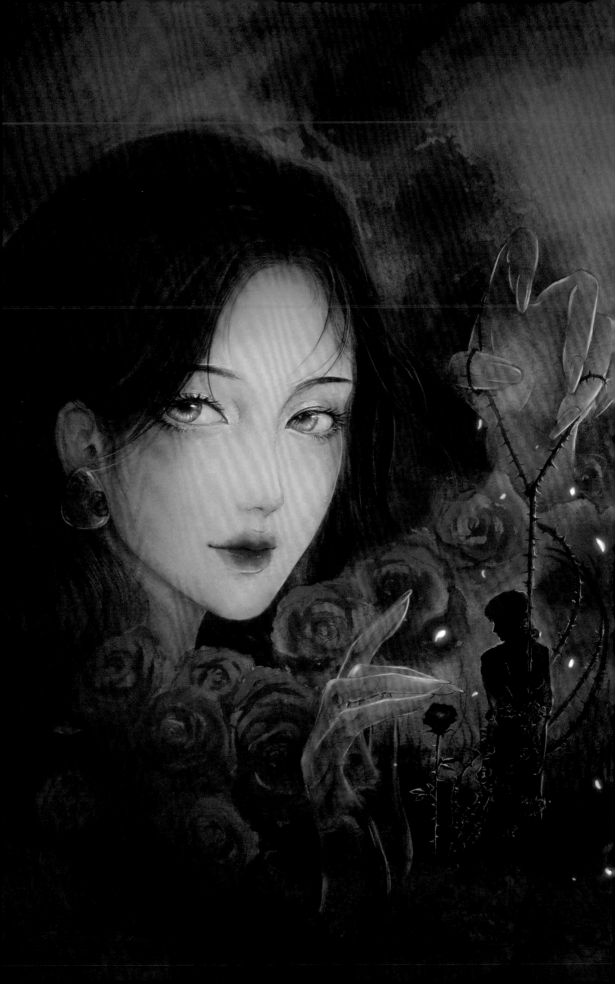

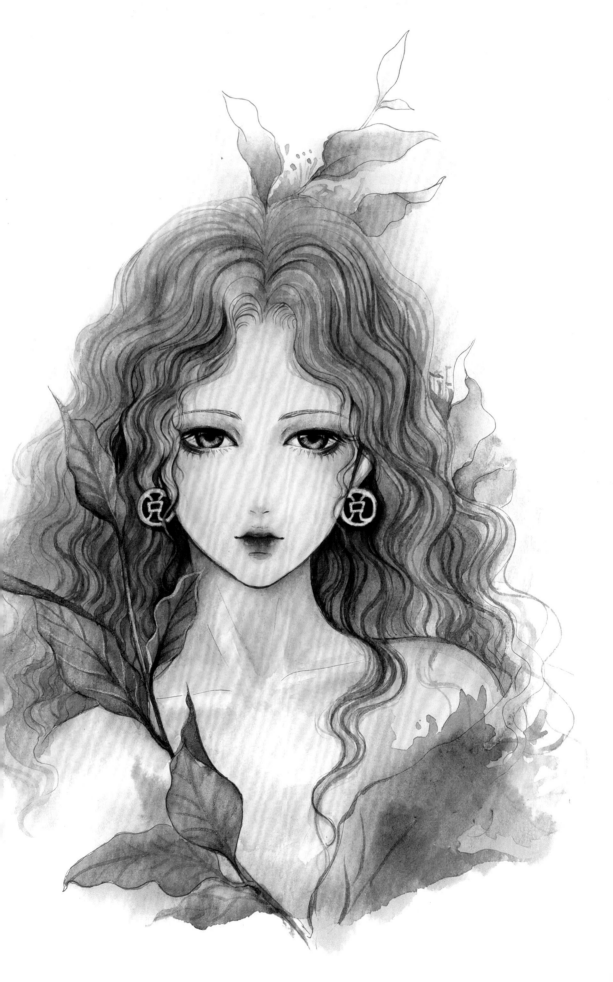

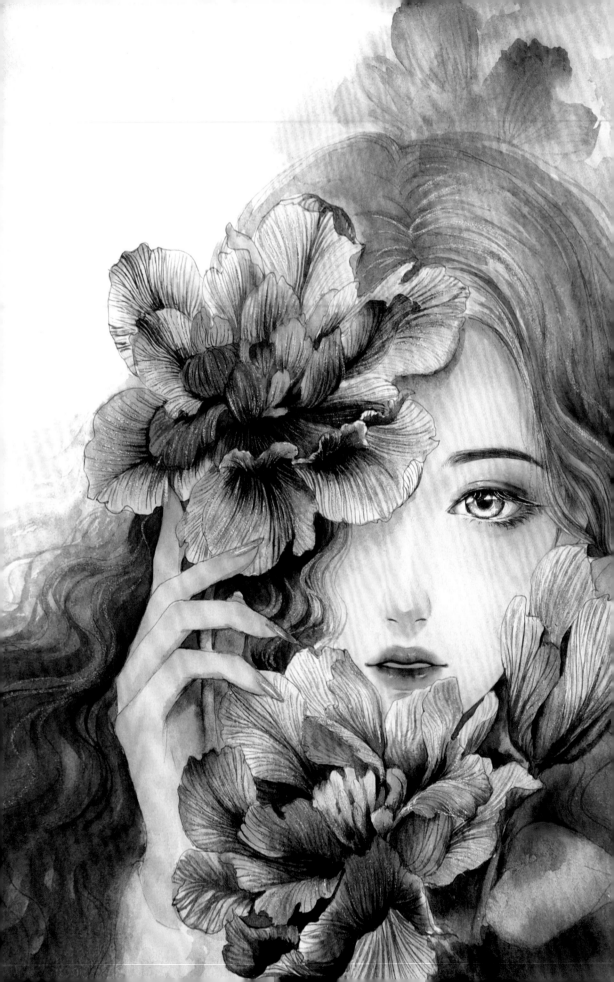

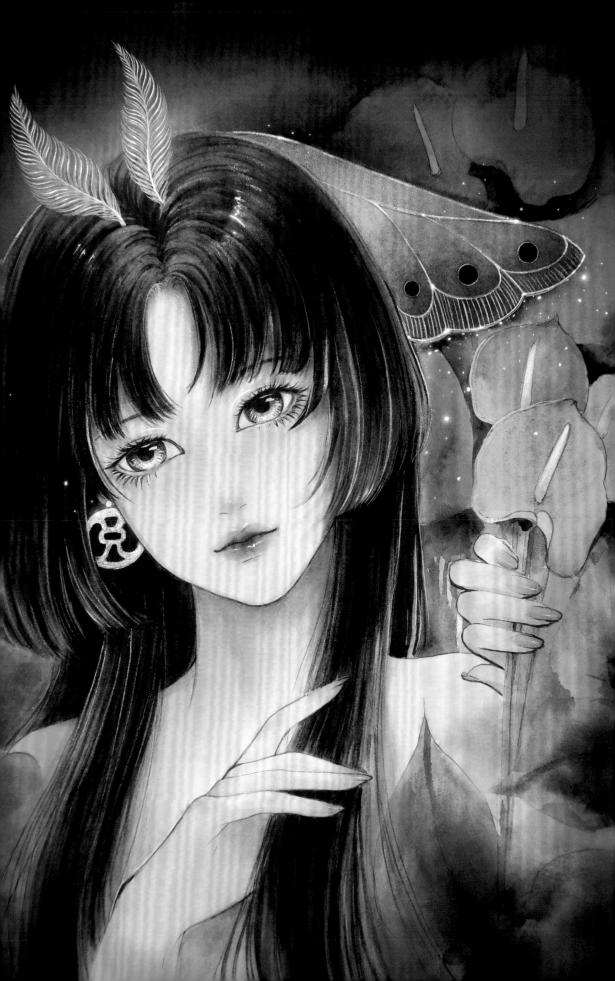

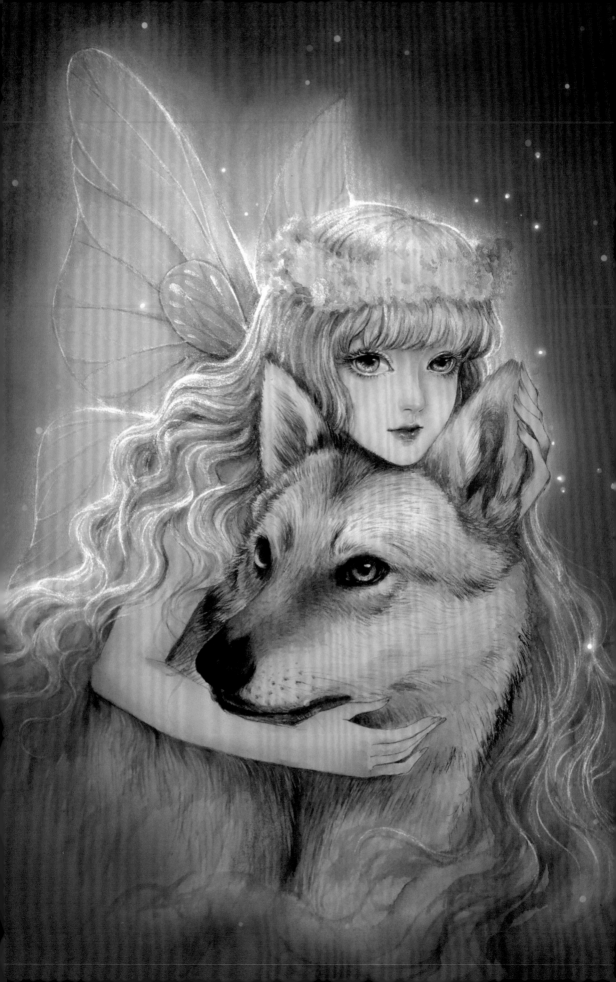

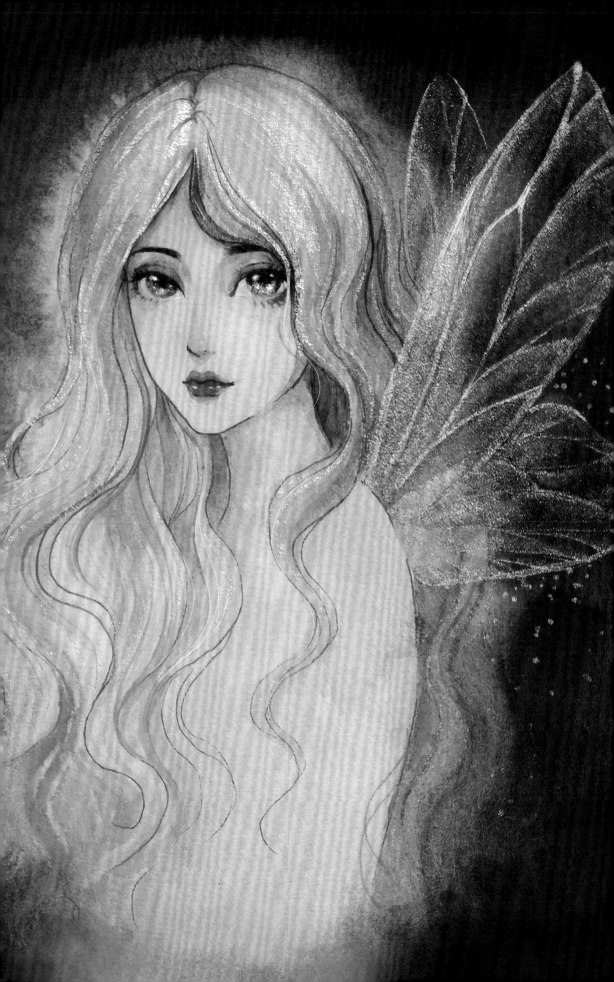

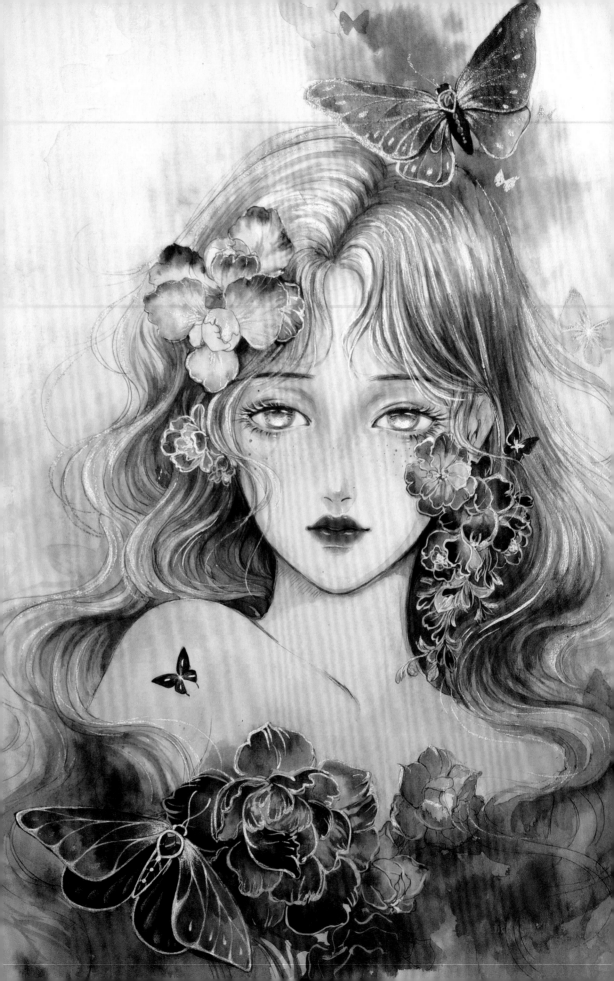

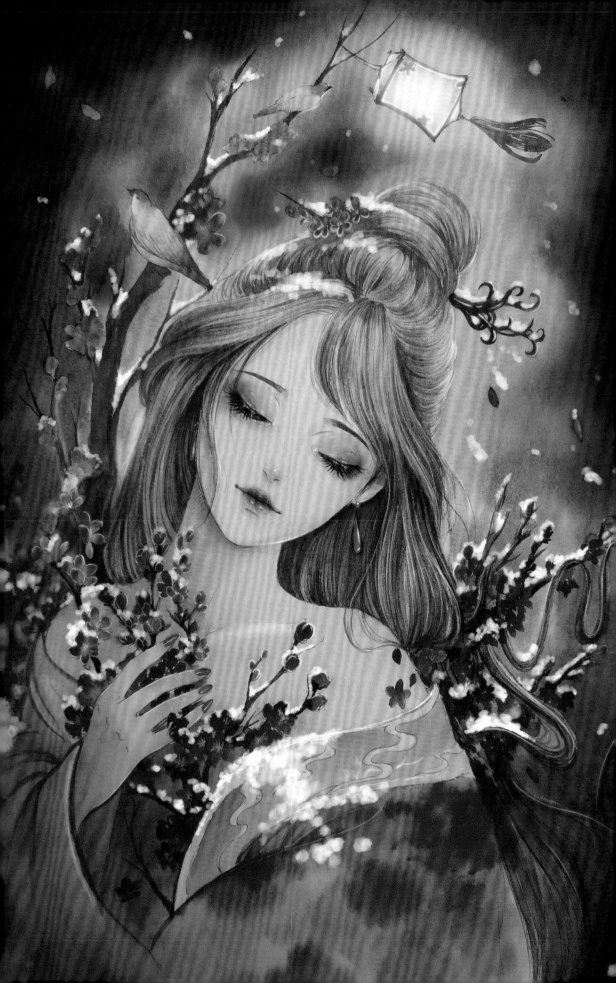

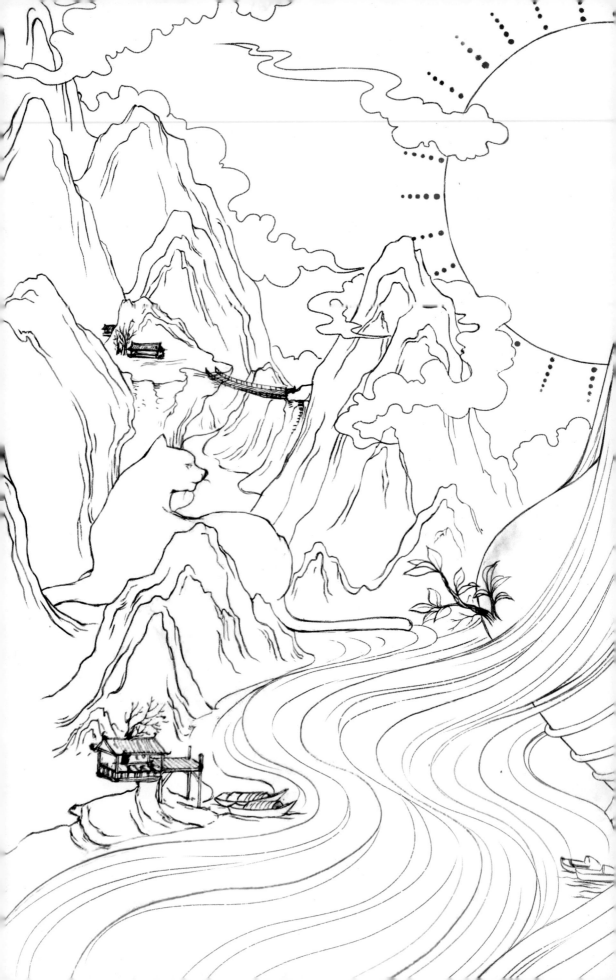

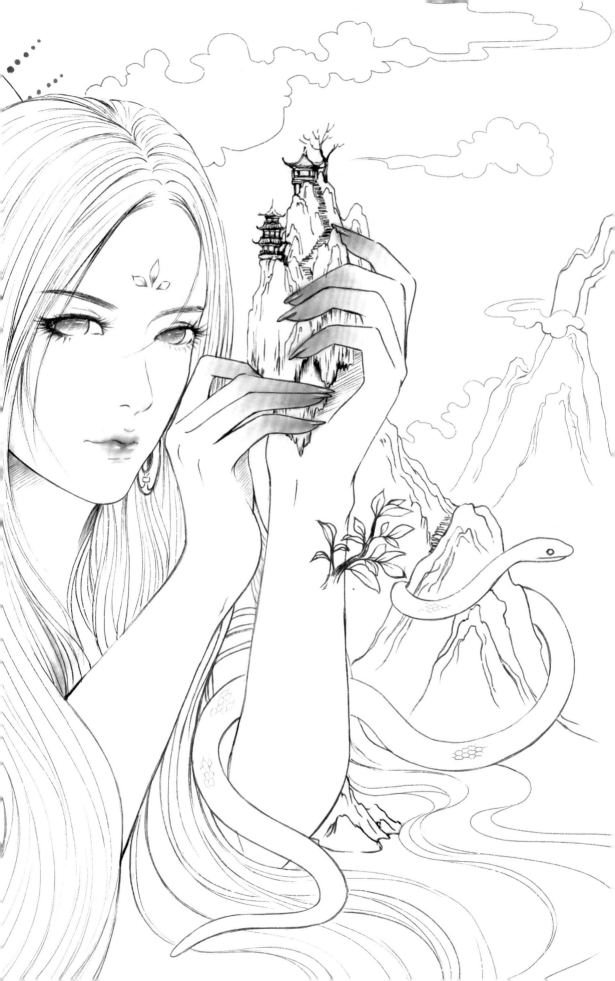

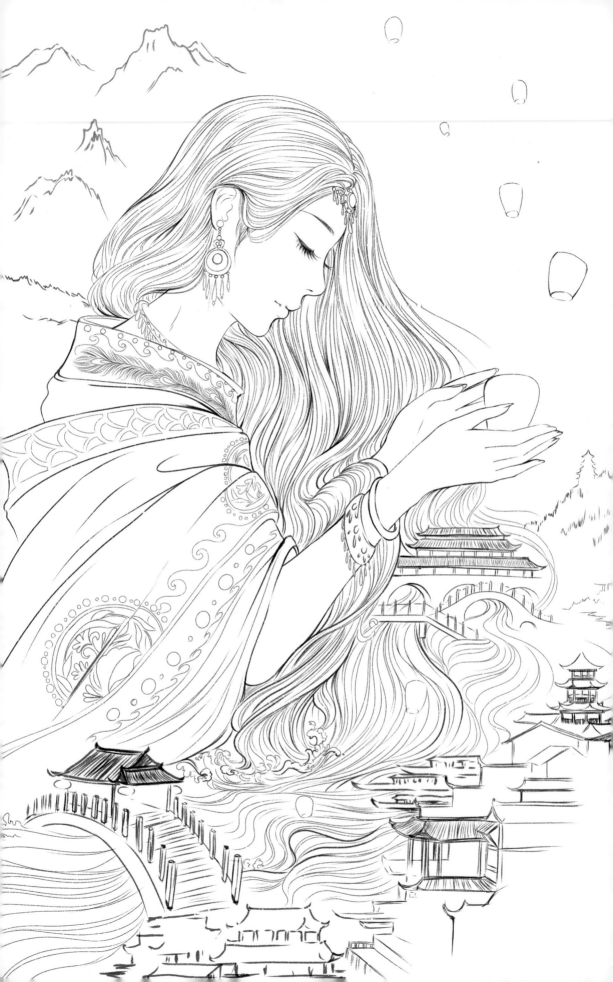

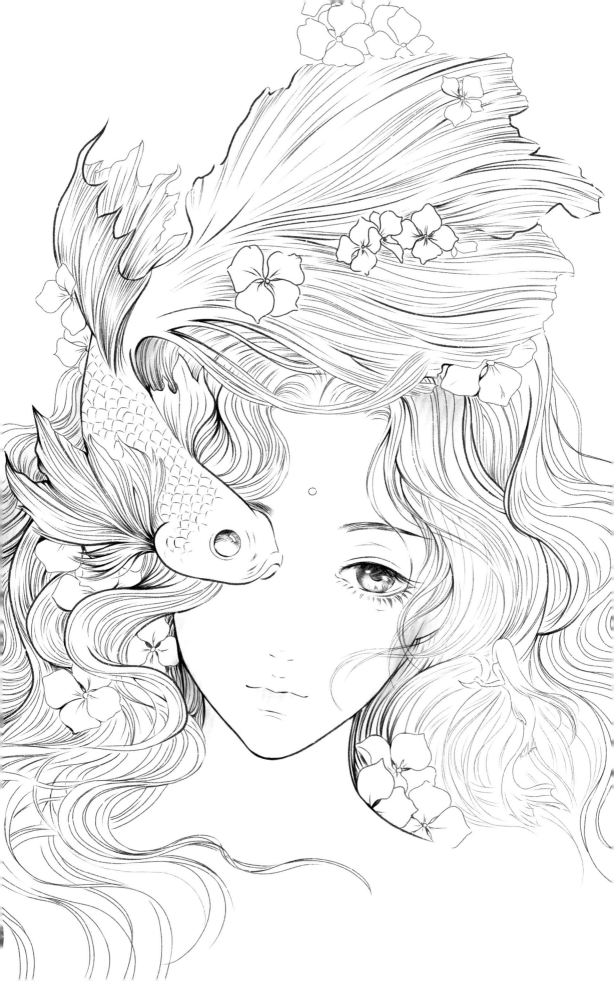

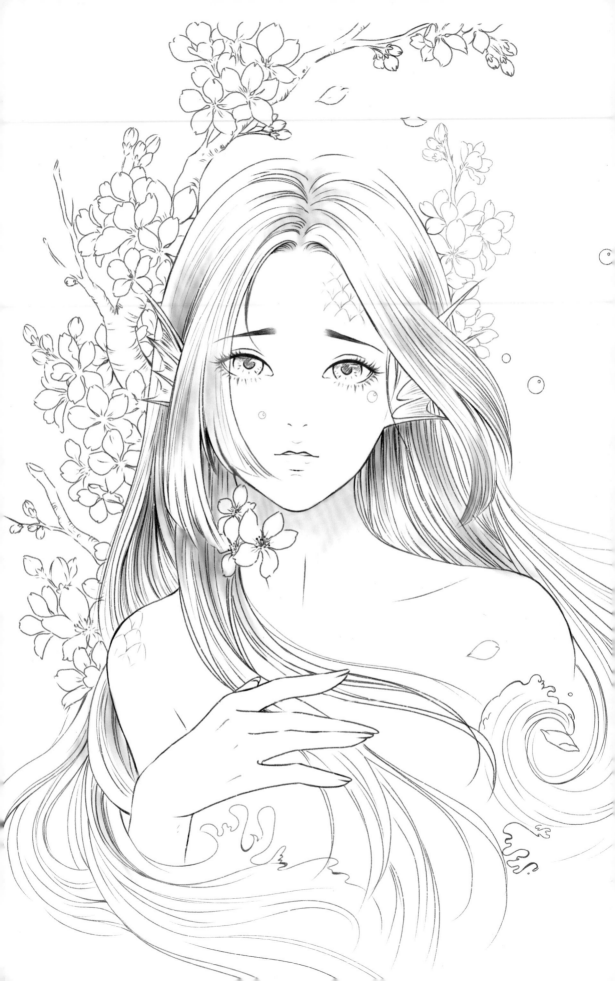

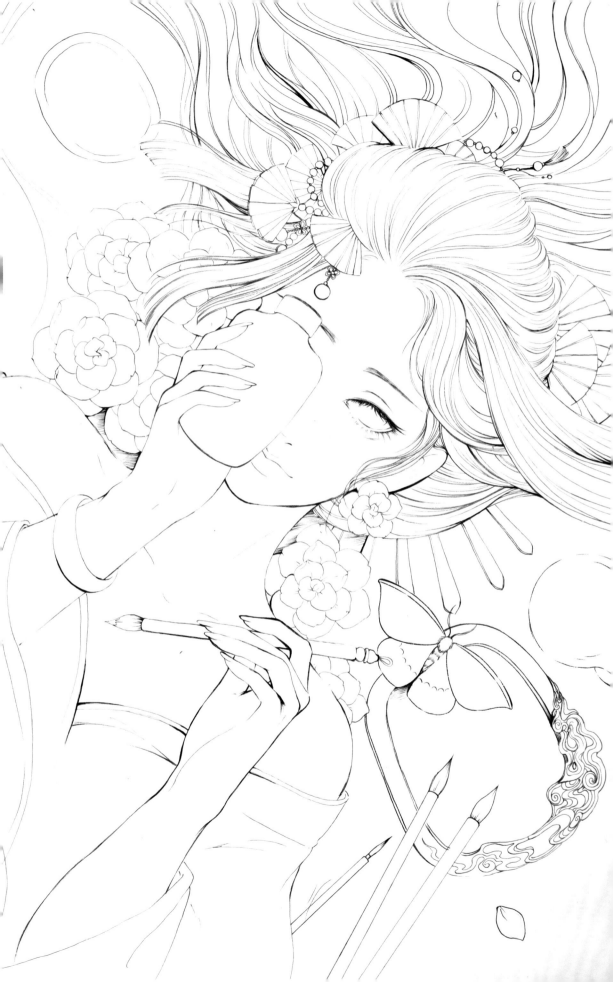

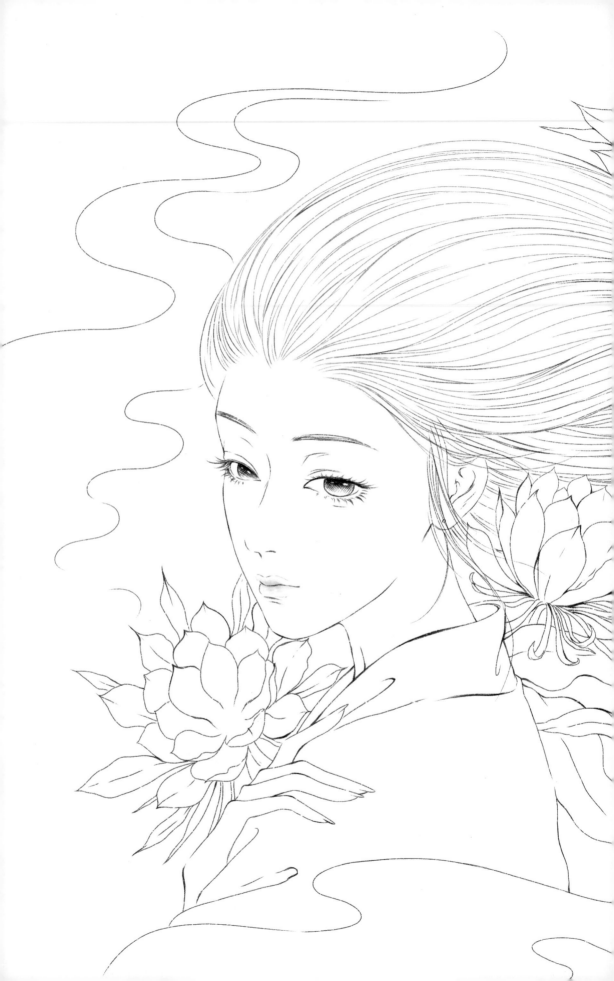

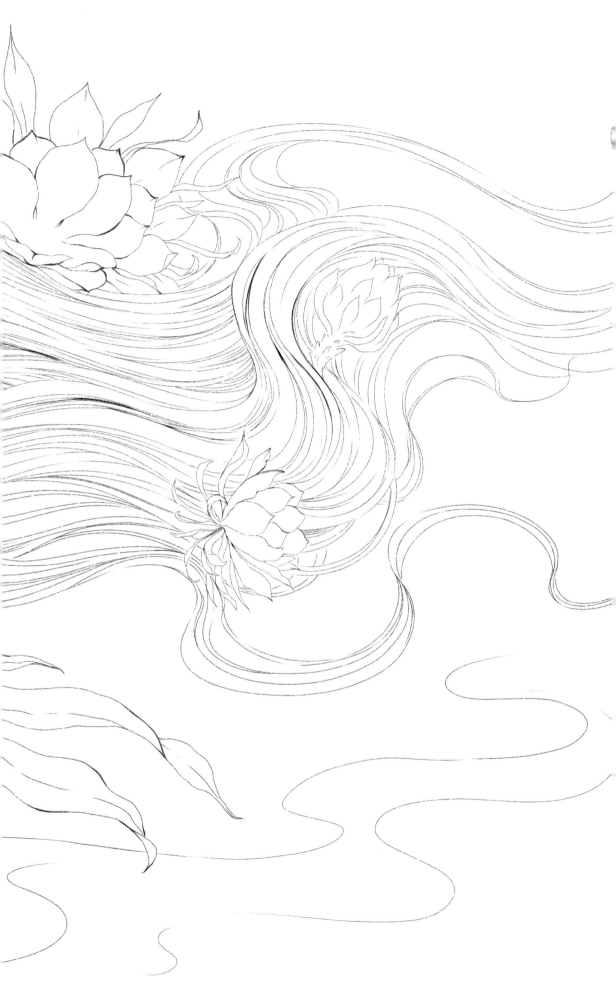

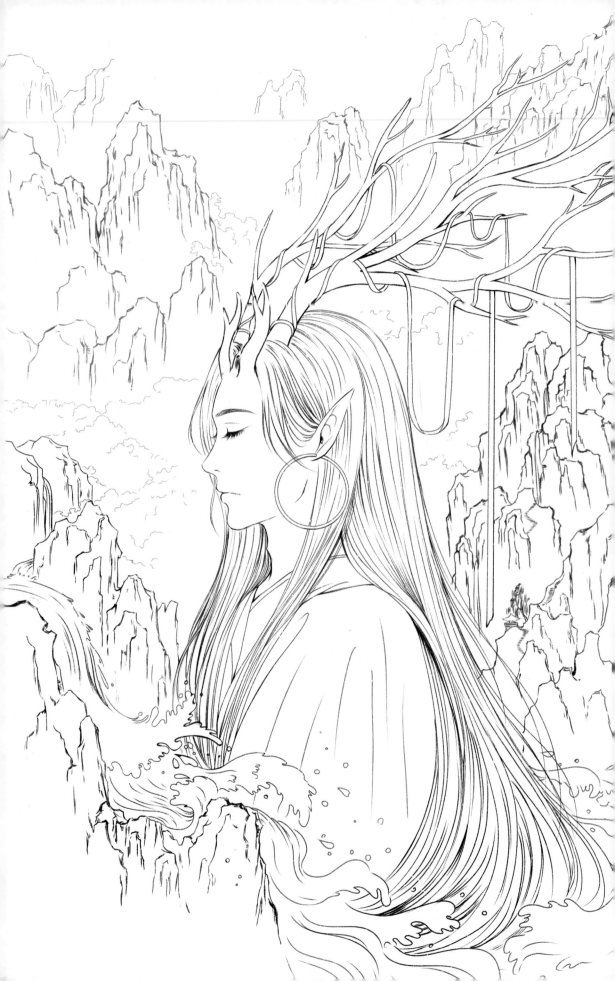

{ 第六章 }

发现身边的美，就是创作的开始

这一章记录了我在生活中是如何找到创作灵感的，也希望在此刻拿着书的你也对生活充满希望与喜爱，记录或是创作属于自己的热爱。

1. 独自旅行时的记录与创作

3月的凤凰古城处于淡季，没有什么游客，商业化的感觉也就弱了些，水也是碧绿的，我在下游选了一僻静的民宿，窗外刚好能看到古城两岸的建筑和沱江碧绿的水，坐在阳台晒着太阳写着生，可以说是非常惬意了。

天气好的时候我就出走走看看，拿着小本子写写画画，沱江两岸山色苍翠，岸边一排排木质吊脚楼依然保留了凤凰古朴的质地。

傍晚路过了一座小塔已经记不得名字了，不过在淡紫色的晚霞中还是十分好看的。

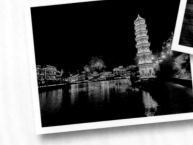

绕上去闹市看了看，处处灯火阑珊歌声绕耳，考虑到是独自出游，在沱江边吹了吹晚风便早早地回到了住处。

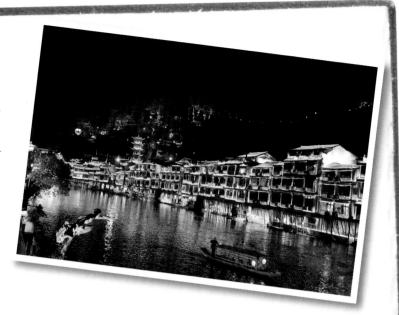

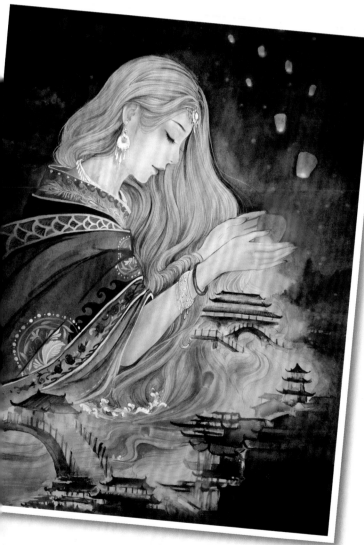

时间尚早，就拿出了创作用的水彩本，开始了这次旅行的创作。以碧绿的沱江幻化成的少女为思路，加入了这些天自己所见到的凤凰古城，夜里古城灯火阑珊，江边停泊的小船星星点点，人来人往的虹桥和两岸的酒馆歌声不断，夜深以后古城的喧嚣渐渐消失，只剩江水敲打着岸边停泊的小船，此刻梦里，沱江水幻化的少女缓缓起身，手里捧着明灯渐渐远去。

2.途中杂记

这些是旅行时的一些记录，我把走过的地方、看过的风景用绘画的方式记录下来，作为以后的创作素材。

毕棚沟的冬日

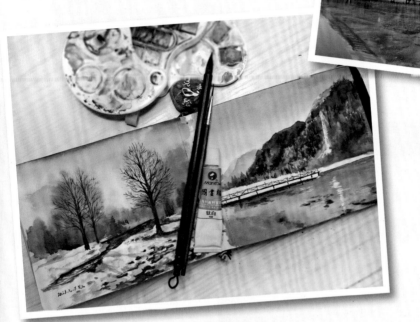

阴天的泸沽湖

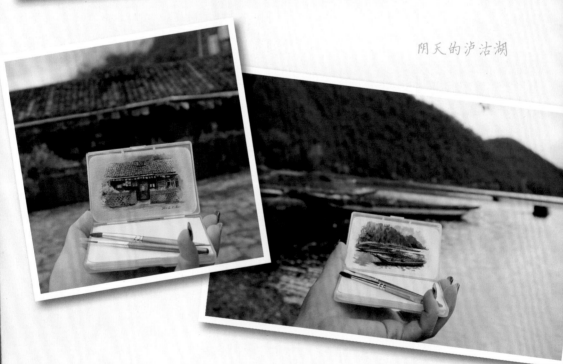

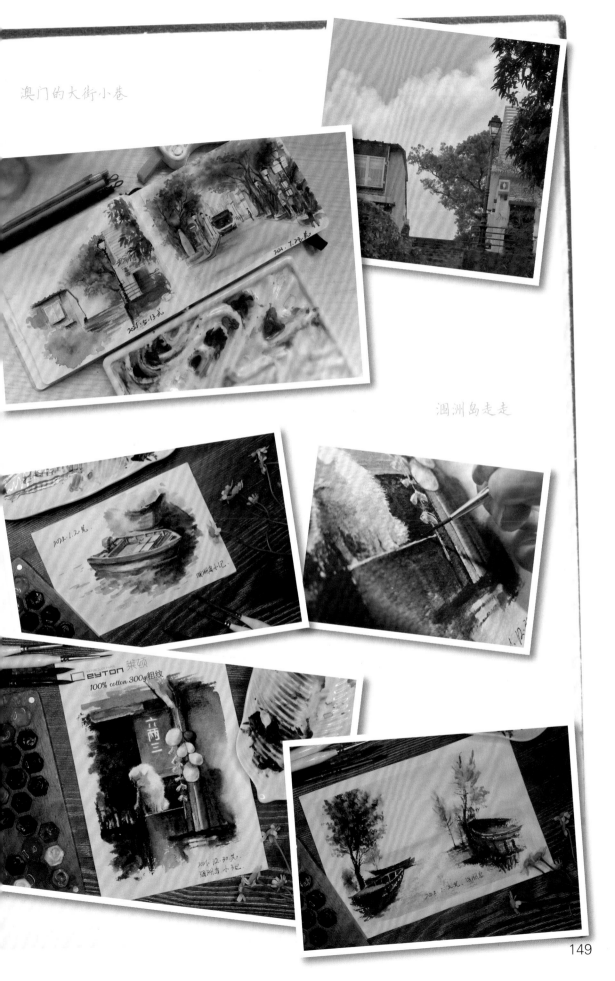

澳门的大街小巷

涠洲岛走走

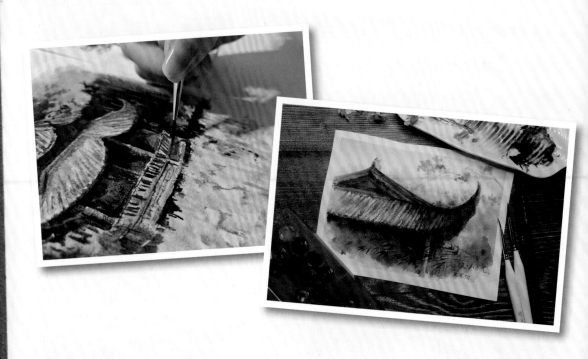

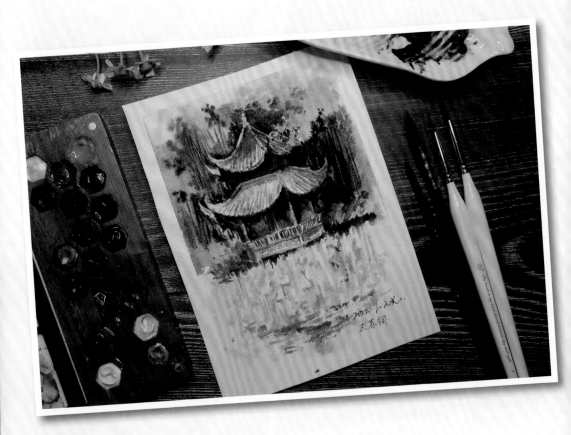

3. 油画小记

绘画总是相通的，油画也是一种新的尝
试，笔触与光影都是让人着迷的。

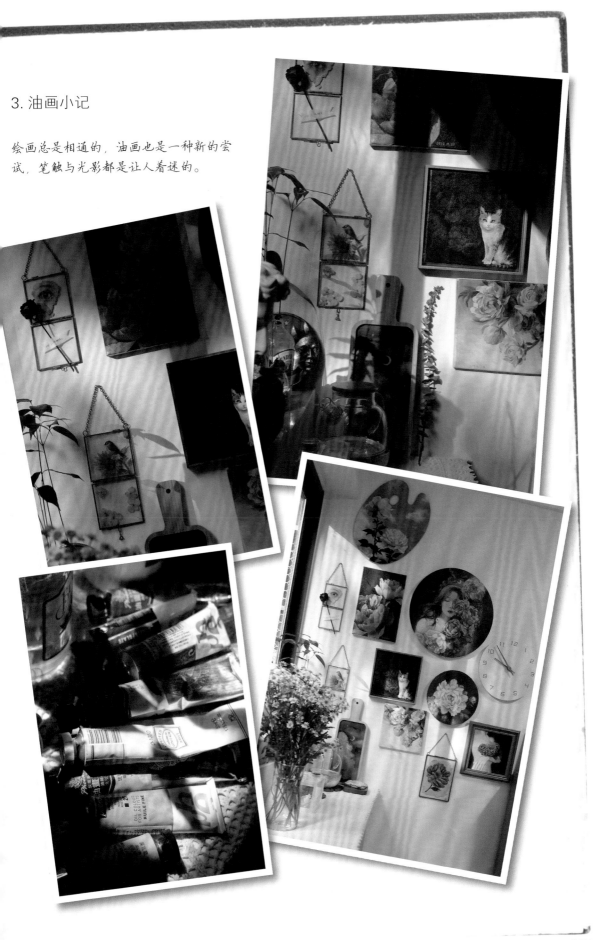

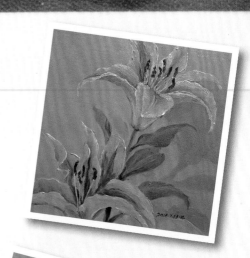

花与猫

我喜欢花，但是大多数花对猫来说都是
有毒的，所以我让猫在画中与花相遇。

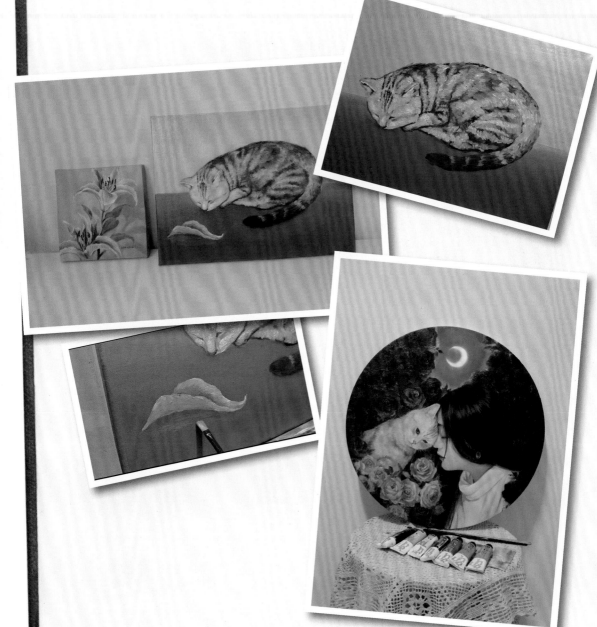

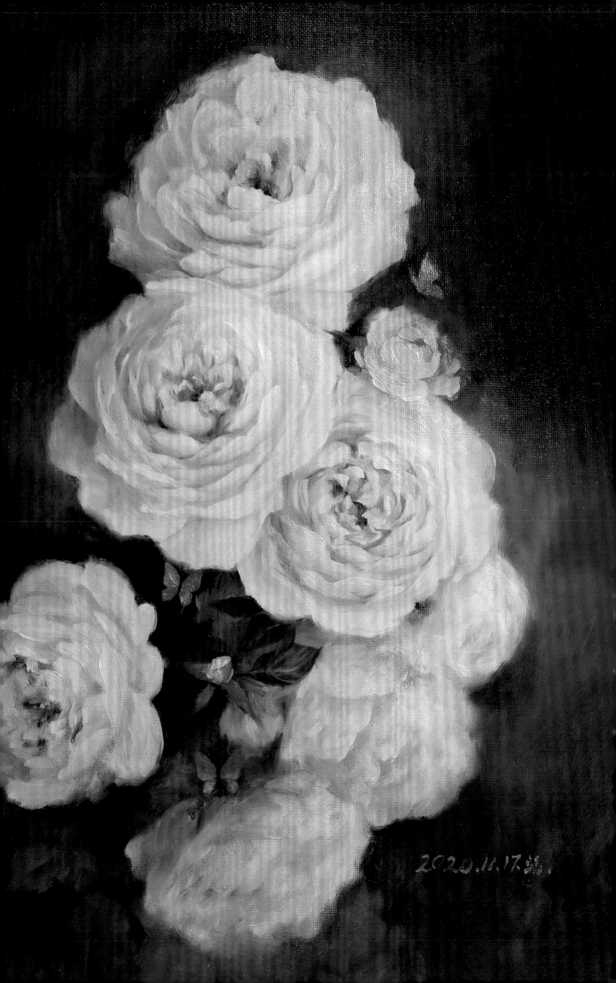

2020.11.17

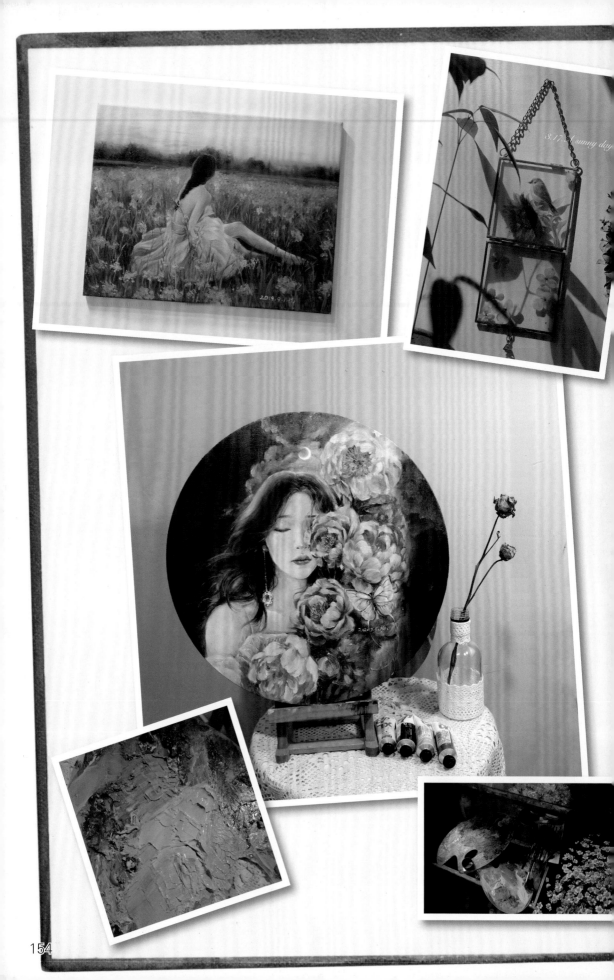

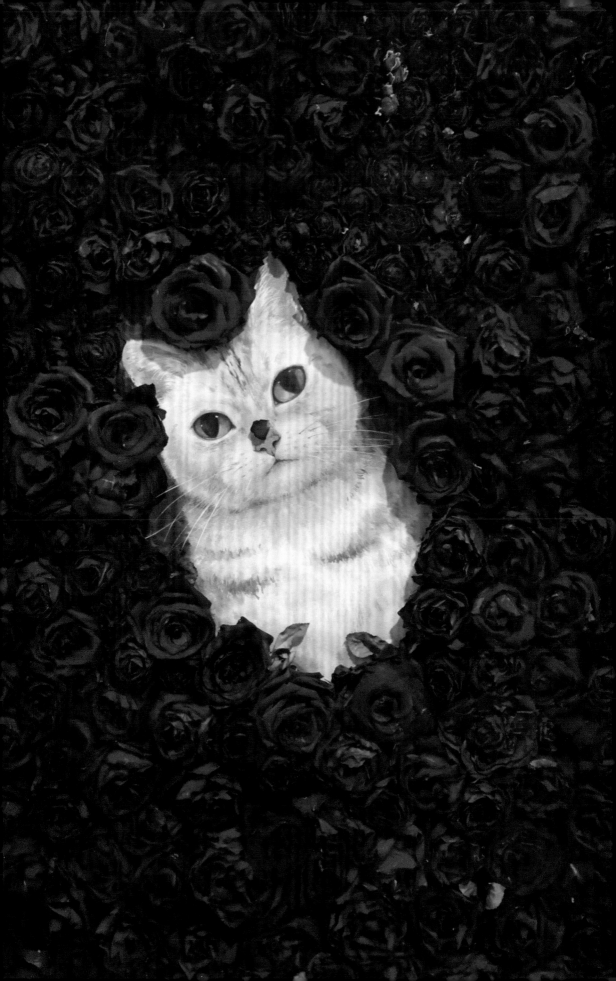

2021.9.11.茹

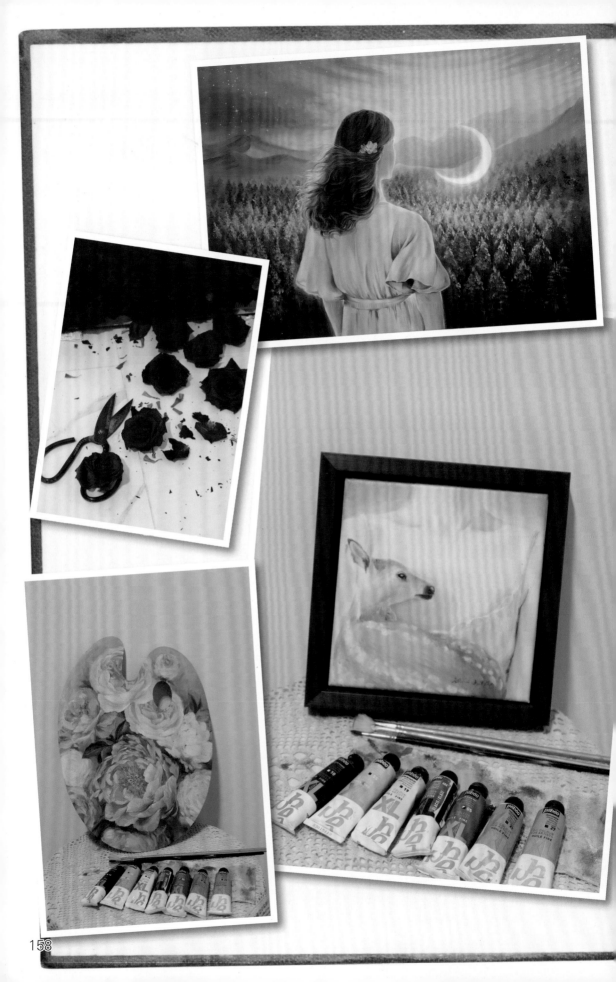

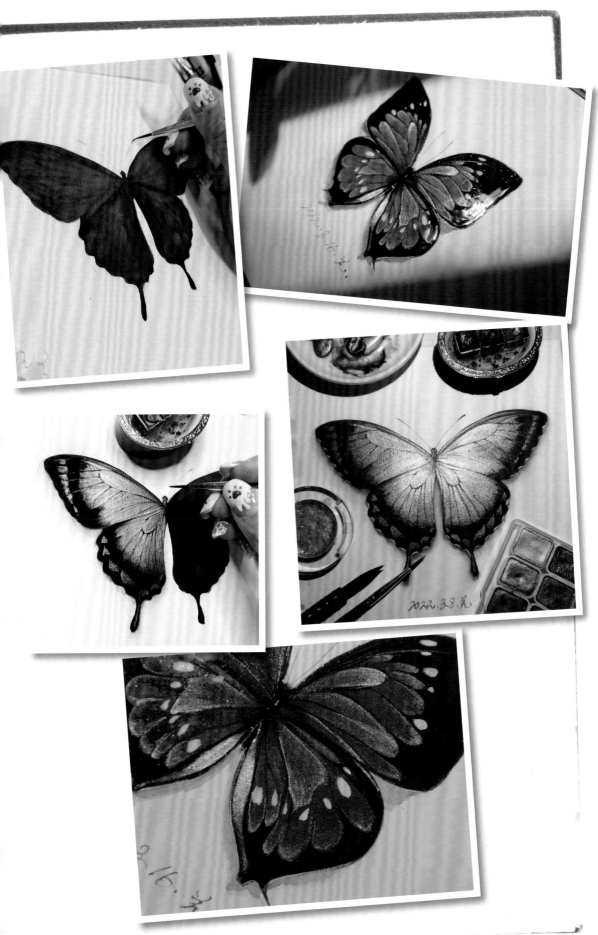

尾　记

　　对于我而言，绘画是生活的另一面，是疲惫之余窗外撒进的阳光，是自己笔下的另一个世界。

　　在这些年的绘画分享中，我也收获了许多喜爱我的粉丝，在此非常感谢与我一同前行的你们。

　　很多同一时期的画友为了生活已经很少画画了，看到我一直在坚持，他们也觉得有一天能停一停手中的工作，重拾画笔。为了你们喜爱，也为了自己的初心，我肯定会一直坚持自己的爱好，把它变成我生活不可分割的部分。也希望此刻的粉丝读者们，在很多的身份中坚守住真正的自己，爱你所爱，喜你之喜，不忘初心。

　　谢谢观看！